從視覺到聽覺，在詩情畫意裡沉浸

傳統藝術之美

西漢帛畫、唐三彩、陽春白雪、梅花三弄……
從先秦書法至明清音樂，來趟中國藝術之旅

韓品玉——主編　宿光輝，趙洋——編著

畢卡索：
「談到藝術，第一是你們的藝術，你們中國的藝術！我最不懂的，就是你們中國人為什麼要跑到巴黎來學藝術！」

▶中國美術──詩畫本一律，天工與清新
「誰知筵上景，明日到金鑾。」「天下有水亦有山，富春山水非人寰。」

▶中國音樂──泠泠七弦上，靜聽松風寒
「高山流水千年調，白雪陽春萬古情。」「梅花三弄知否，紅塵幸與君廝守。」

目錄

第八章　明清藝苑

第九章　先秦音樂

第十四章 明清音樂

附錄 中國畫淺識

前言

當學貫中西的藝術大師林風眠懷揣著一顆虔誠的赤子之心到歐洲學習繪畫藝術時，他的導師卻告訴他說：「真正的藝術在東方你的祖國！」無獨有偶，當年張大千先生周遊「列國」拜會藝術大師畢卡索時，這位歐洲乃至全世界頗負盛名的藝術家竟然這樣告訴他：「我不敢去你們的中國，因為中國有個齊白石。」「齊白石是我們所崇敬的大師，是一位了不起的東方畫家！」畢卡索還搬出一大捆他臨摹的齊白石的畫，讓張大千一幅一幅仔細欣賞。畢卡索接著說：「中國畫師多神奇呀！齊先生水墨畫的魚兒沒有上色，卻使人看到長河與游魚。那墨竹與蘭花更是我不能畫的。」畢卡索還說：「談到藝術，第一是你們的藝術，你們中國的藝術！我最不懂的，就是你們中國人為什麼要跑到巴黎來學藝術！」

這些西方藝術家對中國傳統藝術的讚許，從一個側面反映了中國傳統藝術的魅力。本書考慮到中國的傳統文化藝術獨具魅力和活力，經過世世代代先人智慧的傳承和創新，而今依然璀璨地屹立於世界民族文化之林。這裡有太多值得我們驕傲的地方，需要我們去學習和領悟。

本書透過美術和音樂這兩大部分向大家展示不同時代藝術作品的魅力。前八章為美術部分，以青銅時代、秦風漢韻、魏晉風度、隋唐大美、五代繪風、宋畫高意、元代文人畫、明清

藝苑作為標題，貫穿美術發展史；第九章到第十四章為音樂部分，以時代為順序，展現中國傳統音樂的獨特魅力。附錄《中國畫淺識》以深入淺出的語言介紹中國畫的相關知識，進一步拓展讀者的知識面。本書力爭做到既深入淺出、淺顯易懂，又具備一定的知識性、專業性。黃賓虹先生曾經在論山水畫藝術時說過：「江山美如畫，內美靜中參。」我們期望讀者朋友能夠搭乘藝術的列車，在藝術的王國裡進行一次快樂之旅，在輕鬆愉快的氛圍中領略中華民族的藝術魅力。

第一章　先秦書法

▍龜甲、獸骨上的文字 —— 甲骨文

甲骨文是一種刻在龜甲或牛胛骨上用以占卜的文字。它是中國目前已知的最早的成熟文字，也是古漢字的書體之一。它存在於距今約三千三百年的殷商時期，是商王室的專屬文字。在整個商代，王室內部大大小小的活動，從祭祀、戰爭、農事到婚嫁、喪禮無不由占卜決定。巫師將需要占卜的事情刻在甲骨上，

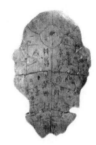

甲骨文

然後將甲骨放在火中燒灼，再根據甲骨上燒出的裂紋來預測吉凶。由於古人認為占卜是與上天溝通的重要手段，因此這些文字祕不示人，是普通老百姓根本無法接觸到的。王室內部有專門的人員負責占卜活動並記錄，整個占卜過程和後來的驗證結果都要刻在甲骨之上。這種字體象形成分較多，且追求對稱之美。

自 20 世紀初期人們發現甲骨文以來，考古人員發現，全國大部分的龜甲和獸骨都出土於同一個地方 —— 河南安陽小屯村，也就是後來我們所說的「殷墟」。三千年前，當摩西帶領以色列人走出埃及的時候，商朝第二十位帝王盤庚也將都城從奄（今山東曲阜）遷到了殷（今河南安陽）。隨後，盤庚在殷建立了繁華的都城，殷成為當時的政治、經濟和文化中心。滄海桑田，當年的文明早已掩埋在地下，成為一片廢墟，因此後人稱

之為「殷墟」。在殷墟遺址中先後出土有字甲骨約 15 萬片，可辨別的文字約 4,500 個，其中被學者識別出的文字有三分之一。這些甲骨和文字不僅為後人提供了大量豐富而又真實的商代歷史資料，而且將中國有文字記載的歷史提前到了殷商時期。可以說殷墟是目前中國歷史上第一個有文獻可考、能夠為考古學和文字所證實的都城遺址。

1928 年殷墟考古正式開始，陸續出土大量都城建築以及以甲骨文、青銅器為代表的豐富的文化遺存，展現出商代晚期輝煌燦爛的青銅文明，確立了殷商社會為信史的科學地位。

自 1899 年甲骨文被發現以來，學者對於甲骨文的研究日趨深入，甚至形成了一門獨立的學科 —— 甲骨學。在研究初始，羅振玉（號雪堂）、王國維（號觀堂）、郭沫若（號鼎堂）、董作賓（號彥堂）四位先生為甲骨文的研究做出了不可磨滅的貢獻，由於他們的號中都有一個「堂」字，所以被稱為「甲骨四堂」。

羅振玉先生最早探知了甲骨文的出土地，並考證其地乃「武乙之都」；王國維先生將歷史學與文字學結合到一起，以「二重證據法」研究甲骨文，學術貢獻極大；郭沫若先生遍訪日本的甲骨文收藏者，從大量實物資料入手展開研究，他晚年主編的《甲骨文合集》是中國現代甲骨學方面的集成性資料彙編；董作賓先生對於甲骨文書法史的研究最早且最為權威，也是迄今為止闡述最為詳實的。董作賓最大的貢獻是創立甲骨斷代學，將甲骨文的發展演變過程劃分為五個時期：第一期，盤庚至武丁，書

風雄渾；第二期，祖庚至祖甲，書風整飭；第三期，廩辛至康丁，頹靡時期；第四期，武乙至文丁，書風勁峭；第五期，帝乙至帝辛，書風嚴謹。

唐蘭先生在總結「甲骨四堂」研究殷墟書契所達到的高度時盛讚：「自雪堂導夫先路，觀堂繼以考史，彥堂區其時代，鼎堂發其辭例，固已極一時之盛。」

▌青銅器上的文字 ── 金文

青銅器主要指夏、商、周時期用銅、錫及少量其他金屬合鑄而成的器物，通常也簡稱「銅器」。在不同的歷史時期，青銅器的造型、裝飾呈現出不同的審美風格。

商代青銅器種類豐富。早期花紋較淺，無底紋，晚期整體趨向華美繁複，浮雕的主體紋飾下常布滿繁密的底紋，具有神祕莊重、威嚴華麗的特色。鼎是青銅器中最為尊貴的器物。鼎為炊器，上有兩耳，便於提攜，下有四足，便於加溫。商代銅鼎很多，中國歷史上有夏禹鑄九鼎的傳說。夏王朝滅亡之後，九鼎歸於商；商王朝滅亡後，九鼎歸於周。鼎成為國家政權的象徵。具體到個人來說，鼎又是身分地位的標誌。

西周青銅器風格趨向簡樸，由恐怖神祕色彩的獸面、夔龍等紋樣逐漸轉化為環帶紋、竊曲紋，並出現了長篇銘文，造型和裝飾具有典雅凝重、洗練樸素的特徵。代表作有大盂鼎、大

克鼎、毛公鼎等。

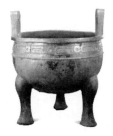

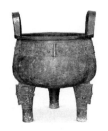

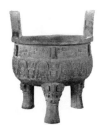

毛公鼎　　　　　大盂鼎　　　　　大克鼎

春秋時期諸侯國的爭霸局面打破了周王室對青銅器禮器的壟斷，各諸侯國紛紛自行鑄器，形制各不相同，風格各有千秋，有的精巧清新，有的渾厚雄偉。鑄造技術也大有進步。春秋中期，出現制模印花和失蠟法新工藝，青銅器的鑄造技藝漸漸呈現出繁縟精巧、華麗活潑的嶄新風貌。

如1978年出土於河南淅川楚墓的雲紋青銅禁，即為春秋中期所鑄，是用於承置酒器的案几。器身以粗細不同的銅梗來支撐，多層鏤空雲紋，四周十二只龍形異獸攀緣其上，另十二只蹲於禁下。這是中國迄今發現的用失蠟法鑄造的時代最早的青銅器，工藝精湛複雜，令人嘆為觀止。

再如，1923年出土於河南新鄭的立鶴方壺是春秋中期的青銅器，其造型傳承於西周後期以來流行的方壺，有蓋，雙耳，圈足，壺身上下遍飾各種附加裝飾。

立鶴方壺

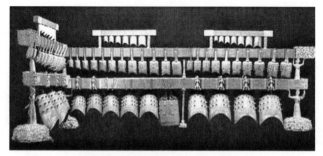

戰國時期青銅編鐘「曾侯乙編鐘」

　　戰國時期，青銅器禮器已大大減少，漸至消失，日常生活用品如燈、爐、鏡、奩、帶鉤等器物得到發展。鎏金鑲嵌工藝流行，使器物具有了璀璨奪目的效果。1978 年，湖北隨縣（今隨州）出土了由 64 件鐘和 1 件鎛組成的龐大樂器曾侯乙編鐘，音域跨五個八度，十二個半音齊備。編鐘高超的鑄造技術和優良的音樂性能，震驚了世界，被中外專家、學者稱為「稀世珍寶」。

　　1970 年代，中山王墓發掘出土大批精美絕倫的珍貴文物。僅中山王一號和六號墓出土文物便達 19,000 餘件，大量的孤品、珍品陸續出土，震驚中外。其中，刻銘鐵足銅鼎、中山侯鉞、銅圓壺、銅方壺、山字形器等文物為研究中山王世系，以及中山國的政治、軍事、文字、書法提供了極其珍貴的史料。銅錯金銀龍鳳方案、雙翼銅神獸、銀首人俑燈、十五連盞燈、牛器座、犀牛器座、虎噬鹿器座，以及帶有壓劃紋的磨光黑陶鼎、鷹柱大盆、石製六博棋盤，大量的玉龍、玉人、玉虎等，

皆以精巧的做工、獨特的造型，反映出中山國手工業在鑄造冶煉及工藝加工等方面的高超技術。

後人根據青銅器的用途不同，將它們大致分成五大類，即食器、酒器、樂器、兵器和雜器，其中以食器的數量最為可觀。每一大類青銅器又分成幾小類——以酒器為例，又可分成盛酒器、飲酒器、煮酒器和挹酒器，而每一小類裡面又包括不同形態的器物，款式十分豐富。一般來說，商周時期的青銅器主要被用作宗廟裡的祭器和象徵等級制度的禮器，經常成組出現且造型靈活多變，但是無論粗獷渾厚，還是精緻華麗，都體現了商周時期高超精湛的青銅製造水準。

比較有代表性的青銅器有如下幾種：

* **鼎**：用於煮肉，有方圓兩種，圓鼎為雙耳三足，方鼎為雙耳四足，大小不一，成組的鼎叫列鼎。青銅鼎是在新石器時代的陶鼎基礎上發展而來的，在商周時期作為等級和權力的象徵，具有特別重要的地位。

* **鬲**：煮飯用。一般為侈口，三空足。

* **甗**：相當於現在的蒸鍋。全器分上、下兩部分：上部為甑，

甗　　　　　　　　鬲　　　　　　　　鼎

置食物；下部為鬲，置水。甑與鬲之間有一銅片，叫做箅。上有通水蒸氣的十字孔或直線孔。

* **簋**：銅器銘文作「𣪕」，相當於現在的大碗，盛飯用。一般為圓腹，侈口，圈足。

* **簠**：長方形，口外侈，四短足。有蓋，蓋、器大小相同，合上成為一器，打開則為相同的兩器。簠器在經籍中稱為「胡」或「瑚」。

* **盨**：盛黍、稷、稻、粱用。橢圓口，二耳，圈足或四足，有蓋。

* **敦**：盛黍、稷、稻、粱用。三短足，圓腹，二環耳，有蓋，上下合成球形。

* **豆**：盛肉醬一類食物用的。形似高足盤，其體可握，有圈足，多有蓋。

* **爵**：飲酒的器皿。相當於後世的酒杯。圓腹前的「流」用於傾酒，後有尾，旁有鋬（pàn）（即把手），口有兩柱，下有三尖高足。

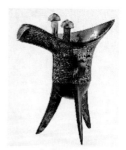

爵

* **角**：飲酒的器皿。形似爵，前後有尾，口無兩柱。有的亦有蓋。《禮

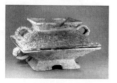

簠　　　　　　　簋　　　　　　　盨

記·禮器》：「宗廟之祭……尊者舉觶，卑者舉角。」商周時
發展為造型精美的禮器，周中期之前流行，之後漸漸衰落。

* 斝：用於溫酒的器皿。形狀似爵，三足，兩柱，一鋬。

* 觚：飲酒的器皿。長身、敞口。口和底均為喇叭狀。形製
 為圈足的喇叭狀容器，觚身下部常有一段凸起，近圈足處
 用兩段扉棱作為裝飾。

* 觶：飲酒的器皿。圓腹，侈口，圈足，形似小瓶，大多數
 有蓋。

* 兕觥：盛酒或飲酒器。橢圓形腹或方形腹，圈足或四足，
 有流和鋬，蓋做成獸頭或象頭形。

* 尊：盛酒的器皿。尊為高體的大型或中型的容酒器。形似
 觚，中部較粗，亦有方形的。尊於商周流行，因其地位
 特殊，不僅漢代沿用，甚至到宋徽宗年間仍有「宣和三年
 尊」。

* 卣：盛酒的器皿（是盛酒器中的主要一種）。一般為橢圓口、
 深腹、圓足，有蓋和提梁，腹或圓或橢或方，也有圓筒
 形、鴟鴞形或虎食人形等。

 * 盉：盛酒的器皿，或古人用於調和酒水的器具。

觚　　　　尊　　　　卣　　　　兕觥

一般為深圓口，有蓋，前有流，後有鋬，下有三足，亦有四足，蓋與鋬之間有鏈條連接。

* **方彝**：盛酒的器皿。高方身，有蓋，有鈕。有的還帶有觚棱。腹有曲有直，有的在腹旁還有兩耳。

* **勺**：取酒的器具。一般為短圓筒形，旁有柄。

* **罍**：盛酒或盛水的器皿。有方形和圓形兩種形式。方形罍寬肩、兩耳，有蓋；圓形罍大腹、圈足、兩耳。罍一般在一側的下部都有一個穿系用的鼻。

* **壺**：盛酒或盛水的器皿。如《詩經》上說：「清酒百壺。」《孟子》上說：「簞食壺漿。」壺有圓形、方形、扁形和瓠形等多種形狀。

* **盤**：盛水或接水的器皿。多是圓形、淺腹，有圈足或三足。

* **匜**：《左傳》有「奉匜沃盥」。沃的意思是澆水，盥的意思是洗手洗臉。奉匜沃盥，古代祭祀之前的洗手禮節。形橢圓，三足或四足，前有流，後有鋬，有的帶蓋。

* **瓿**：盛酒器和盛水器，亦用於盛醬。流行於商代至戰國。器形似尊，但較尊矮小。圓體，斂口，廣肩，大腹，圈足，帶蓋，有帶耳與不帶耳兩種，亦有方形瓿。器身常裝飾饕餮、乳釘、雲雷等紋飾，兩耳多做成獸頭狀。

* **盂**：盛水或盛飯的器皿。侈口，深腹，圈足，有附耳，很像有附耳的簋，但比簋大。

* **鐘**：打擊樂器（宮廷雅樂）。面較大而薄，多為弧形，根部凹進，邊部稍翹起。

* **鎛**：打擊樂器（宮廷雅樂）。鎛體趨向渾圓，形制與鐘相似，但口部平齊。

* **鉞**：本是貴族用於砍殺的兵器，也是象徵權力的刑器和禮器。形狀像板斧而較大。除鉞外，青銅兵器還有戈、矛、劍等。

青銅器上的裝飾花紋十分豐富，從想像中的饕餮、夔龍，到現實中的魚、象、貝殼，再到自然界的雲、雷、水波等，不僅圖形精美，而且展現出豐富的藝術想像力和創造力。青銅時代可以說是「前鐵器時代」，就全世界範圍來說，中國進入青銅時代的時間不算太早，但中國青銅器製作精美，藝術價值極高，在世界青銅器大家族中堪稱藝術瑰寶。

夏代和商代前期為青銅器的早期階段，器種較少，裝飾也較簡單。至商代後期和西周前期，製作技術相對成熟，裝飾漸趨繁複華麗，器物的數量和樣式也極多。西周中期青銅器風格簡樸，長篇銘文增多。春秋後期各諸侯國自行鑄器，形成各地風格各異的審美特色。

青銅器的裝飾花紋，多分布於器物的腹、頸、圈足或蓋等部位，大致可分為動物紋、幾何紋和人物活動紋等。

動物紋有饕餮紋、夔紋、龍紋等。

* **饕餮紋**：又稱獸面紋，是中國的一種傳統紋飾，突出動物面部的抽象化特徵，形態猙獰可怖，於史前、商代和西周初期盛行，是中國先祖融合自然界各種猛獸的特徵，加

以浪漫想像而形成的。獸的面部巨大而誇張猙獰，裝飾性很強，有研究者稱之為獸面紋，此紋為器物常用的主要紋飾。獸面紋有的有軀幹、獸足，有的僅有獸面。饕餮是一種人們想像出來的神祕怪獸，貪食兇猛。青銅器常見紋飾。這種怪獸沒有身體，只有一個大頭和一張大嘴，十分貪吃，來者不拒，最後被撐死，常被認為是貪慾的象徵。

* **夔紋**：是漢族傳統裝飾紋樣的一種，是青銅器上的裝飾。夔是漢族神話中形似龍的獸。《莊子‧秋水》中言：「夔憐蚿，蚿憐風。」釋文：「夔，一足獸也。……其狀如牛，蒼色無角，一足能走，出入水即風雨，目光如日月，其音如雷，名曰夔。」有的夔紋已發展為幾何圖形。《說文‧夊部》：「夔，神也，如龍一足。」盛行於商和西周前期。

* **龍紋**：有的表現幾條龍相互盤繞，也有的作一頭二身的巧妙結構。

* **鳥紋**：也是青銅器常見的裝飾紋樣。廣義上，鳥紋包含由鳥紋與其他內容組合而成的紋飾，如花鳥紋。狹義上，則僅指純粹鳥紋或以鳥紋為主體的紋飾。商代的鳥紋多為短尾，西周鳥紋則多為長尾高冠。鳥紋包括鳳紋、鴟鴞紋、鸞紋及成群排列的雁紋等。

* **象紋**：形象很有特色，長鼻、象牙表現明顯，象身飾以螺旋紋，四周填以雲雷紋。常施於方彝座部，通常用作主紋。盛行於商代和西周初期。

* **鹿紋**：造型多樣，寓意吉祥，應用較廣泛，是深受國人喜

愛的紋樣，體現著人們對美好生活的追求和嚮往。鹿，古代認為是一種神物，是人升仙時的坐騎。《楚辭·哀時命》：「騎白鹿而容與。」

常見幾何紋有雲雷紋、繩紋、環帶紋等。

* **雲雷紋**：是青銅器上一種典型的底紋紋飾。商周時期，雲雷紋開始大量出現在青銅器上，多襯托主紋。基本樣式是以連續的「回」字形線條構成。有的為圓形的連續構圖，單稱為「雲紋」；有的為方形的連續構圖，單稱為「雷紋」。雲雷紋常用以烘托主題紋飾。也單獨出現在器物頸部或足部。於商代和西周盛行，春秋戰國時期趨近尾聲。

* **繩紋**：是一種比較原始的紋飾，有粗繩紋和細繩紋兩種。盛行於西周後期。

* **環帶紋**：曲折如波浪起伏，故又稱「波紋」。以前亦有稱「山雲紋」和「盤雲紋」的，因其如山之起伏，雲繞其間。現也有稱為「波曲紋」的。紋飾構成以波線為基礎，略呈連續側臥的 S 形。S 形的凹陷處刻有依稀可辨的獸目和口。盛行於西周中後期和春秋初期。

人物活動紋於春秋戰國之際較為流行，多表現狩獵、水陸攻戰、宴樂、舞蹈等禮制與生活情景。

商代的文字並不只是刻在龜甲獸骨上，也有鑄造在青銅器上的，人們稱這種青銅器上的文字為「鐘鼎文」或「銘文」。由於青銅在古代被稱為「吉金」，因此這些銘文也被稱為「金文」。商

周時期，古人往往將重大事件以文字的方式熔鑄到青銅器上。金文記錄的內容主要有以下六個方面：祭祀典禮、征戰記功、要券盟書、賞賜任命、訓誥屬臣和頌揚先祖。由於青銅器是廟堂之上的重要祭器和禮器，金文較之同時期的甲骨文更加繁複莊嚴。西周時期，金文進一步發展完善，出現了銘文字數較多的青銅重器，如毛公鼎、散氏盤、虢季子白盤等。其中毛公鼎是目前出土青銅器中鑄造文字最多的，共 497 字。此時，青銅銘文已具備明確的文字結構與書寫規範。銘文字形方正，書寫順序由右到左，自上而下，重視章法規整、結構均衡和線條勻稱，書法的基本架構已經形成。

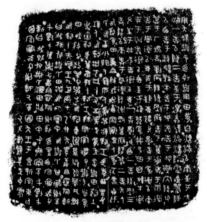

毛公鼎銘文拓片

春秋時期，偏居西方的秦國等國依然沿用西周的傳統書法；南方諸國則在繼承西周傳統書法的同時，醞釀出一種新的

金文 —— 鳥蟲書。鳥蟲書是在篆書的基礎上加以鳳、鳥、魚、蟲、龍的圖形進行修飾，筆畫回轉曲折，首尾出尖，長腳下垂。這種字體往往以錯金的形式加以裝飾，高貴而華麗，極具裝飾性。鳥蟲書常見於青銅器之上，是先秦篆書的一種特殊變體，類似於我們今天的美術字，並非一種新的文字系統，比較能體現漢字的南方文化特色。楚器最早出現這種裝飾風尚，如王子午鼎和楚王酓肯鼎的銘文就極具代表性。

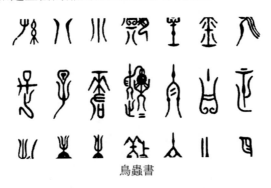

鳥蟲書

　　商周時期的青銅器上也凝聚著雕塑藝術的成果。據文獻記載，夏代就有「鑄鼎象物，百物為之備」的青銅雕塑裝飾，但出土的夏代青銅工藝雕塑裝飾相對較少。到了商代，青銅器的雕塑裝飾已經非常豐富，如獸面、夔龍浮雕紋樣，鳥獸形的尊、卣等青銅器，都有相當的雕塑藝術水準。到周代，雕塑紋樣更加生動活潑，富有生活氣息，寫實水準也有顯著提高，幾乎可以作為獨立的雕塑藝術品欣賞。

　　商周青銅器雕塑藝術在雕塑手法上多種多樣，涉及了圓

雕、浮雕、裝飾雕刻等多種形式。風格上經歷了由莊重到明麗、由簡括到繁縟的變化過程，充分反映了商周時期的審美思想、藝術特色和鑄造工藝水準。

商代的人像雕塑藝術中，占有突出地位的是 1986 年於四川廣漢三星堆遺址二號祭祀坑出土的 70 餘尊青銅人像。這批青銅人像又以全身立像最為突出。整體由立人像和臺座兩大部分接鑄而成。青銅立人像高 172 公分，底座高 90 公分，通高 262 公分。立人頭戴蓮花狀高冠（象徵日神），後腦鑄有凹痕，身著半臂式窄袖右衽套裝上衣三件。

三星堆遺址出土青銅人頭像

三星堆青銅立人像重 180 餘公斤，有「世界銅像之王」的稱號。多數學者認為立人像塑造的是祭司的形象。立人像雙手修長，呈抱握狀，每隻手掌都作圓形彎曲。其手中所持器具給學界帶來不同的猜測。有的認為是玉琮，有的認為是玉璋或牙璋，還有的受三星堆遺址出土大量象牙的啟發，推測其手中所持為象牙。

▌天下瑰寶 —— 石鼓文

石鼓文是中國迄今為止發現的最早的石刻文字，是後世碑刻文字的「鼻祖」，被譽為「天下瑰寶」。因雕刻文字的石頭外形似鼓而得名。共有十塊鼓形石，每塊刻有四言詩一首，內容記述秦王圍獵場景。目前學術界對石鼓的年代尚無定論，有的認為石鼓是西周

石鼓文拓片（局部）

遺物，有的認定當屬秦國的某朝，還有的以為是漢代或北魏的留存。石鼓文字形飽滿，線條流暢，既具備大篆的風格，又具備小篆的筆法，在書法史上具有極其重要的地位，常常被認為是大篆向小篆過渡的轉折點，也是初學者學習篆書的必修課程。

第一章　先秦書法

第二章　秦風漢韻

▍小篆的誕生

　　小篆是秦代通行的一種字體，由大篆省改而成，也稱「秦篆」，後世通稱「篆書」。今存小篆遺蹟尚有《琅琊臺刻石》、《泰山刻石》等殘存石刻。

　　春秋戰國時期政權林立，列國紛爭，各國均使用自己的文字，造成了九州之內文字雜多、溝通交流極不便利的情況。秦始皇統一六國之後有一項重要舉措，就是「車同軌，書同文」。其中「書同文」所統一的文字就是小篆。據說發明小篆的是秦始皇的丞相李斯。李斯綜合前朝的文字，兼容並包，創造了這種字形修長、線條優美、跌宕起伏的字體。有人說它像花紋一樣美麗，也有人說它像煙氣一樣回轉繚繞。

　　但是，由於這種美麗的文字結體整飭，筆畫繁多，對線條的要求很高，因此書寫速度極慢，與秦朝那個政務繁忙的時代並不適應。伴隨著秦帝國的滅亡，小篆也宣告終結，取而代之的新王朝也迎來了一種嶄新的字體 —— 隸書。

▍隸書的崛起

　　隸書是由篆書簡化、演變而成的一種漢字字體，也叫「佐書」、「史書」。其特點是把篆書圓轉的筆畫變成方折，改象形為筆畫，目的是便於書寫。隸書最早開始於秦代，應用於漢、魏時期。

　　隸書相傳是秦國的程邈發明的。秦國國土廣大，法律嚴苛，監獄裡的公務十分繁忙。程邈當時正好在監獄服役，由於能識文斷字，還善書寫，所以被破格起用，替監獄的管理者書寫文書。由於小篆筆畫繁複且書寫速度較慢，大大影響了公務進度，所以程邈在書寫過程中對小篆進行了大膽的改革，比如他刪減了繁多的筆畫，將圓轉的轉筆改為書寫更加快捷的折筆，不再刻意控制筆畫輕重完全一致，等等。在程邈的銳意改造之下，篆書逐漸呈現出一種嶄新的面貌，成為一種新的字體——隸書。因此民間常有「程邈造隸」一說。

　　自漢代起，隸書逐漸成熟，至東漢達到頂峰。其用筆講究起筆凝重，結筆輕疾，有「蠶頭燕尾」之美。

▌「古文字」與「今文字」

　　與小篆相比，隸書無論是從字形上還是從筆法上都發生了巨大的變化。隸書字形普遍寬扁，呈舒展之勢。用筆上更加多維化，不光在水平面上實現毛筆的運作，還加上了提按的運用，從另一個維度豐富了筆法。特別是被形容為「蠶頭燕尾」的波磔筆法，更是隸書最具代表性的筆畫。

　　可以說字體的這一次演變具有重大意義。隸書上承篆書，下啟楷書，處於一個轉折點的位置。在隸書之前，比如金文、小篆，我們稱之為古文字；從隸書開始，一直到日後的楷書，

我們稱之為今文字。隸書承上啟下，連接古今，隸書的出現奠定了日後文字發展的基本走向。因此，我們把漢字字體由篆書過渡為隸書稱為「隸變」，對日後漢字的發展造成了決定性的作用。

《熹平石經》

《熹平石經》又稱《漢石經》，是中國最早的官定經本，因刻於東漢靈帝熹平四年（175年）至東漢光和六年（183年）而得名。又因刻成後立於當時的洛陽城開陽門外的洛陽太學所在地，故又稱《太學石經》。該石經用隸書寫成，字體方平正直、中規中矩，在後世極為有名。

漢武帝罷黜百家獨尊儒術，欽定儒家經典為天下讀書人的學習內容，但是由於當時條件所限，經文世代相傳只能依靠手抄，這就在傳承過程中形成了許多文字和內容上的訛誤。為了糾正這種訛誤，維護經文和文字的統一，經靈帝許可，由官方出面，東漢大書法家蔡邕親自執筆，以當時最為標準的隸書抄寫儒家七經並由工匠刊刻於石碑之上，立於洛陽城南的太學門外。每塊石碑高約 3 公尺，寬約 1 公尺，共刻成石碑 46 塊，總計 200,911 字，整個工程前後共進行了約 8 年。

後來由於歷代戰亂的毀壞，石經只剩部分殘石，自宋代以後陸續出土，已有百餘塊之餘，目前被收藏於西安碑林博物院

和其他文物研究機構。

《熹平石經》不光為後人校訂版本、規範文字提供了準確的範本，也開創了中國刊刻石經的先河。自漢代以後，先後又有魏三體石經、唐開成石經、宋石經、清石經等。

隸書八大名碑

漢字發展到隸書階段，最初的象形意味已經逐漸減少，文字結構日益簡化、抽象，筆畫的形態日漸豐富。於是文字脫離了最初實用性的樊籠，逐漸告別「書畫同源」的混沌時代，開始注重用自由多樣的線

《乙瑛碑》拓片（局部）

條和間架結構來表達書寫者的情感。中國書法逐漸昇華到高度抽象的藝術境界，書法藝術作為獨立的藝術形式已走向成熟。

東漢後期，世人流行自我標榜，互相品評，清議之風盛行。門閥大族中許多人都熱衷裝扮成孝義之士，以邀世譽。去世後，親人都要為其樹碑立傳，炫耀生前功業，垂諸後世，庇佑子孫。所以此時碑碣之風盛行，隸書得到了最佳的發展機遇，大量隸書碑刻湧現，可謂「各出一奇，莫有同者」。具有代表性意義的碑刻共有八塊，史稱「漢隸八碑」，它們分別是：

《乙瑛碑》全稱《魯相乙瑛請置百石卒史碑》，於永興元年

（153年）六月刻成，現存於山東曲阜孔廟大成殿東廡。碑文秀逸清麗，用筆沉穩自信，筋骨兼備，姿態清奇且頗有法度。清代書法家何紹基評價此碑，「橫翔捷出，開後來雋利一門，然肅穆之氣自在」。

《禮器碑》全稱《魯相韓敕造孔廟禮器碑》，又名《韓敕碑》，刻於永壽二年（156年），現存於山東曲阜孔廟。此碑筆畫細韌，用筆瘦勁剛健，輕重對比明顯，有跳躍感，末端出雁尾時按筆加重，捺腳粗重飽滿，尾尖出鋒輕疾尖利，非常精彩。清代翁方綱稱讚其為「漢隸第一」，此碑對日後唐代楷書的形成影響很大。

《華山碑》全稱《西嶽華山廟碑》，東漢恆帝延熹四年（161年）四月刻（一說延熹八年刻）。原碑立於陝西華陰華山西嶽廟中，碑文記載了漢代統治者祭山、修廟、祈天求雨等事件，是祭祀華山的重要碑刻。明嘉靖三十四年（1555年）毀於地震，原石拓片「華陰本」「四明本」現存故宮博物院。作為莊重的「廟堂文字」，此碑結體方正，氣度典雅，點畫俯仰有致，波磔挺拔。雖以隸書寫成，卻有濃郁

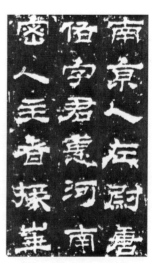

《華山碑》拓片（局部）

的篆書筆意，實乃漢碑佳品，備受後人推崇。清代書法家金農

曾盛讚「華山片石是吾師」。

《孔宙碑》全稱《漢泰山都尉孔宙碑》，東漢延熹七年（164年）刻，現存山東曲阜孔廟。碑主孔宙，字季將，「建安七子」之一的北海太守孔融之父，孔彪之兄，孔子第十九代孫，卒後門生故吏刻石以頌其德。此碑文字清麗飄逸，風度翩翩。清代康有為認為此碑同《曹全碑》風格類似，「皆以風神逸宕勝」。

《衡方碑》全稱《漢故衛尉卿衡府君之碑》，東漢建寧元年（168年）九月立。此碑原在山東汶上縣，清雍正八年（1730年）汶水泛濫，碑陷，後重立，今在山東泰安岱廟。此碑方拙古樸，憨態可掬，如虎臥闕下，開闊大氣。筆畫端正厚實，稜角分明，勢如磐石，古拙而不失天趣，敦厚而不顯笨重。上有清代著名書法家伊秉綬的隸書。

《史晨碑》立於東漢靈帝建寧二年（169年），今存山東曲阜孔廟。因碑體兩面刻字，又名《史晨前後碑》。前碑全稱《魯相史晨祀孔子奏銘》，後碑全稱《史晨饗孔廟碑》。其書法工整勻稱，波磔飛揚，頗有謙謙君子之風。結體寬廣，用筆流暢舒朗，溫文爾雅，氣韻靈動。清方朔評論此碑「書法則蕭括宏深，沉古遒厚，結構與意度皆備，洵為廟堂之品，八分正宗也」。

《曹全碑》全稱《漢合陽令曹全碑》，刻於東漢中平二年（185年）十月，1956年入藏西安碑林博物館。全篇文字端莊秀麗，結體寬扁，筆畫飄逸舒展，氣韻流暢，風致翩翩，深受後人喜愛。在同時期隸書中屬於秀媚一派，頗有「回眸一笑百媚生」的

美好。

《張遷碑》全稱《漢故谷城長蕩陰令張君表頌》，東漢靈帝中平三年（186年）立，現存於山東東平。全文以方筆為主，氣力雄健，結體嚴密方正而富於變化，用筆遒勁沉著而不失天真爛漫。尤為難得的是，其碑陰銘文書寫更為流暢自然，千百年來深受書家喜愛。

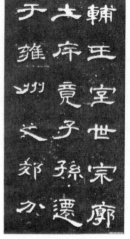

《曹全碑》拓片（局部）

▌摩崖刻石

秦漢時期較為重視陸路交通，大規模築路興起，時人常有在道路艱險處刻寫銘文的習慣，由此形成摩崖書法。

摩崖書法的內容一般以對山川的歌詠為主，後來逐漸擴展到儒道經典和文學作品。這些書法依山而刻，風格雄奇峭拔，瞰山川成趣，與天地同色，充分體現了華夏民族「天人合一」的傳統思想，也最能代表秦漢時期不畏艱險、勇於開拓的時代風尚。

名垂後世的《石門頌》就是其中的傑出代表。秦漢之際，為打通關中到蜀地的道路，曾在不同時期多次開鑿入蜀之道，石門道就是其中最為艱險的路段。《石門頌》記述、頌揚的是漢司隸校尉楊孟文修鑿石門道的事跡。

與碑刻文字不同，摩崖刻石往往書寫奔放，恣意爛漫，無拘無束，富有浩然之氣。類似的名作還有很多，如《開通褒斜道刻石》、《西狹頌》、《郙閣頌》等。時至今日，當年的交通工程早已消失得無影無蹤，這些摩崖文字卻歷經風吹雨打依然背依山岳，閃爍著經久不滅、歷久彌新的光芒。

▍兵馬俑

1974 年 3 月，陝西臨潼秦始皇陵東 1.225 公里處挖掘出大型陶兵馬俑從葬坑，這就是著名的秦始皇陵兵馬俑，簡稱秦俑或秦兵馬俑。秦始皇陵兵馬俑是世界考古史上最偉大的發現之一。1987 年，「秦始皇陵及兵馬俑坑」被列入世界文化遺產保護名錄。

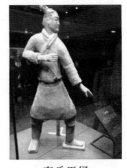

秦兵馬俑

《史記》中記載：秦始皇嬴政 13 歲即位，依慣例，丞相李斯主持規劃設計營建陵園，大將章邯監工，嬴政成年後，擴大了營建規模，直至死後兩年才由其子秦二世草草完工，修築時長達 39 年。三年後項羽入關，秦始皇陵遭到破壞。

俑作為古代墓葬的一種常見的陪葬品而出現，秦始皇兵馬俑是兵馬（士兵、戰馬等）形狀的陶俑。氣勢浩大、威武雄壯的秦始皇陵兵馬俑是目前世界最大的地下軍事博物館。俑坑結構

奇特，布局講究，在深 5 公尺左右的坑底，每隔 3 公尺架起一道東西向的承重牆，兵馬俑整齊排列在牆間的過洞中。俑坑中的出土文物種類齊全，數量空前的青銅兵器極大地豐富了秦兵器的研究領域，其中的長鈹、金鉤等武器都是兵器考古史上的首次發現。標準化的兵器鑄造工藝、兵器表面防腐處理技術的發現填補了古代科技史研究的空白。為了再現秦軍「奮擊百萬」氣吞山河的磅礴氣勢，秦俑的設計者不僅追求單個陶俑的形體高大，而且精心設計了由 8,000 餘形體高大的俑構成的規模龐大的軍陣體系。工匠用寫實主義的手法把它們表現得十分逼真，絕大部分陶俑形象都充滿了個性特徵，自然而富有生氣。縱觀千百個將士俑，其雕塑藝術成就達到了堪稱完美的高度。兵馬俑的車兵、騎兵、步兵列成各種陣勢。整體風格健壯、渾厚、洗練。仔細觀察會發現每一個俑的臉型、髮型、體態、神韻均有差異；陶馬有的張嘴嘶鳴，有的雙耳豎立，有的沉默靜立。所有兵馬俑都富有感染人的藝術魅力。塑造的官兵形神兼備，塑造的戰馬活靈活現，設計者著力顯現出它們「內在的生氣、動力、情感靈魂、風骨和精神」。

秦兵馬俑多使用陶冶燒製的方法製成，原本都有鮮豔和諧的彩繪。當年的工匠在燒製過後才上色，所以在發掘過程中有的陶俑剛出土時局部保留著鮮豔的顏色，但是出土後由於被氧化，顏色不到一個小時瞬間消失，化作白灰。如今能看到的只是殘留的彩繪痕跡。

▌ 畫像石、磚

　　漢代建築上流行雕飾帶有圖像的磚石，稱為畫像石和畫像磚。畫像石、磚多砌築於墓室，少數用於裝飾石闕、石祠堂、石碑。現可見的畫像石有陽刻、陰線刻、高浮雕等多種形式，也有多種不同技法雕刻；畫像磚是將圖像模印於磚面上，後經燒製而成。畫像磚、石雖屬於雕刻，但在造型上帶有明顯的繪畫性。畫像石主要分布於山東南部和西部、四川西部的岷江地區、江蘇北部、河南南陽地區、陝西北部和山西西北部，畫像磚多見於四川。

畫像石

　　山東地區在漢代就是經濟發達的地區，因此畫像石遺存最多。著名的有孝堂山石祠堂、武氏祠石室、沂南及安丘漢墓畫像石等。

　　武氏墓群石刻俗稱武梁祠，也叫武氏祠，坐落於山東省嘉祥縣城南 15 公里的武翟山村，是東漢末年武氏家族墓地上的石構建築，現存石獅一對，漢碑兩方，漢畫像石 46 塊。內容之廣泛、思想之深邃，雕刻技術之精湛，都居全國漢畫像石前列。1961 年被國務院公布為第一批全國重點文物保護單位。

　　武氏墓群石刻畫像石的題材有三大類，分別是現實生活、經史故事、神話傳說。畫面的內容既是漢代社會的縮影，又

承載著歷史文化的積澱，是我們窺探漢代歷史的一部「百科全書」。畫中歷史人物故事豐富，所以歷來有「中國漢畫像石人物看山東，山東看武氏祠」之說。

　　河南出土的畫像石的主要表現內容將居於統治地位的儒家思想與老莊哲學、歷史神話等交織在一起。畫像石內容豐富，題材多樣，有的反映聚會、莊園、戰爭、雜戲、車行、狩獵、宴飲、樂舞、作坊、手工勞作等現實生活場面，還有的描繪禽、獸、蟲、魚、山川、草木、日、月、星辰等自然景物及各種建築與裝飾。畫像石主要集中在南陽一帶。南陽畫像石主要是用淺浮雕加陰線刻的表現方法，形象外的底子鏟成素面，或剔成直線或斜紋。在留有敲鑿痕跡的形象上，再用蒼勁有力的陰線刻出細部，是浮雕與陰線相結合的雕刻技法。風格質樸厚重，勁健秀美。造型以潑辣洗練取勝，具有渾樸粗狂、豪邁的藝術風格，體現出漢代藝術沉雄博大的時代風貌。

山東嘉祥武梁祠東漢畫像石《荊軻刺秦王》

畫像石所描繪的撲朔迷離的宇宙世界，莽莽蒼蒼，蕩人心

魄，極具震懾力。這沉雄博大的藝術氣魄，是時代發展的產物。所謂偉大的時代產生偉大的藝術。兩漢是中國歷史上文化燦爛輝煌的時代，是英雄輩出的時代，漢畫像石成為古典現實主義與浪漫主義完美結合的載體。

畫像磚

畫像磚多數用在墓室中來構成壁畫，也有用在宮室建築上的。畫像磚的產生比畫像石早，畫像磚藝術濫觴於戰國晚期，盛行於兩漢時期，在戰國遺址墓室中曾發現過空心磚。一般建築用磚，是素面的。漢代燒磚，磚質堅硬如鐵，常用作硯材，成為古玩。砌在墓室中的磚，多有畫像和文字，一向為收藏家所重視，秦漢磚更為珍貴，有「秦磚漢瓦」之說。在洛陽、鄭州等地區發現過西漢和東漢早期的空心畫像磚，印有現實生活及動物紋樣，古樸明快而生動活潑，具有優美的裝飾風格。而多數畫像磚集中於農業和手工業極為發達的四川成都地區。

四川是畫像磚發現最集中的地方，以成都西北平原一帶出土的最為精美，時間大多屬東漢後期。主要形制有：長46公分、寬26公分的長方形磚，40公分見方的正方形磚，條形磚。每塊畫像磚都呈現出完整的畫面，一次壓印而成。有的磚還施彩，透過線條勾勒細節，強調和誇張動態，使畫面具有剛柔相濟之趣。這是四川地區畫像磚造型手法的典型特色。

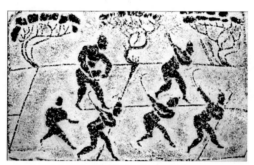

漢代畫像磚《播種》

四川畫像磚的題材有千種之多，如庭院樓闕、市井莊園、宴樂舞戲、播種收割、採桑漁獵等，從各個方面展示著四川地區富足的社會經濟和多彩的生活風俗。與其他地區相比，四川畫像磚中的祥瑞物及歷史故事較少，車騎出行與生產勞動等生活題材占了較大的比重。在構圖方式上主要有兩種：一種是平面展開式構圖，即散點透視法；一種是高視點構圖，空間位置清晰，有縱深感。

畫像磚的題材可分為畫像、文字和花紋三大類。它是研究中國文化藝術、生產科技、民俗風情等重要的文物資料，是祖國重要的文化藝術瑰寶。

▌西漢帛畫

帛畫是畫在絲織品上與壁畫並行的一種繪畫樣式。漢代很多壁畫題材出現在絲帛上，一些論著也附有圖畫。唐代張彥遠

《歷代名畫記》中所舉古之祕畫珍圖目錄，包括了經史、文學、天文、地理、醫藥、讖緯等內容。這些作品早已經失傳，今天所能見到的是在長沙馬王堆漢墓及山東臨沂金雀山漢墓出土的幾幅帛畫。

　　湖南長沙的馬王堆漢墓西漢彩繪帛畫是 1972 年出土的。畫面長 205 公分，上寬 92 公分，下寬 47.7 公分，整體呈丁字形，下垂的四角飾有飄帶。帛畫所繪內容可分為三部分：上部代表天，以蛇身人首的女媧像為中心，兩條巨龍將畫面分開，右上畫金烏鳥、太陽，左上繪有月亮、蟾蜍，中下方畫有守衛天門的帝閽與神豹等，儼然一幅傳說中的天國景象。中部代表人間，以墓主人為中心，中下畫有祭祀圖事，祈禱死者能夠升天。下部代表地下，正中一力士做托舉之狀，周圍繪有動植物。全畫主要色彩為朱、黃、黑、白，人物、景物用墨線細描，兼施彩色。構圖巧妙，內容豐富，表現了漢代帛畫的藝術水準。

　　此外，1949 年湖南長沙陳家大山楚墓中發掘出的〈人物龍鳳圖〉（戰國）、1973 年長沙城東子彈庫楚墓出土的〈御龍人物帛畫〉（戰國）、1974 年馬王堆三號

陳家大山楚墓帛畫〈人物龍鳳圖〉

墓出土的〈西漢帛畫〉，1976年山東臨沂金雀山墓出土的〈金雀山帛畫〉（西漢）也展示了中國繪畫早期作品的面貌。

▌ 霍去病墓石雕群

　　漢代貴族盛行厚葬，墓前大多建有享堂和石闕，並設有儀衛性石雕像以壯聲勢。其中霍去病墓石雕群是漢代陵墓雕刻中最傑出的作品。

　　霍去病（前 140 －前 117）是西漢武帝時的名將，善騎射。他是漢代名將衛青的外甥，與衛青齊名。他用兵大膽靈活，不拘古法，注重方略，驍勇善戰，於長途奔襲、閃電戰和大迂迴、大穿插作戰多有心得，曾經六次率軍抗擊匈奴，每戰皆勝，大大安定了北方邊塞，又曾留下「匈奴未滅，無以家為」的千古名句。漢武帝對他極為賞識，官至驃騎將軍，封冠軍侯。霍去病不幸英年早逝，年僅 24 歲。為表彰其卓越功勛，漢武帝特賜陪葬茂陵，為他修建了形似祁連山的墓塚，在墓塚旁修建了氣勢恢宏的石雕群。

　　霍去病墓位於陝西興平茂陵博物館內，1961 年被列為第一批全國重點文物保護單位。墓塚底部南北長 92 公尺，東西寬 61 公尺，高 15.5 公尺，頂部南北長 15 公尺，東西寬 8 公尺。現存石雕十八件，是中國現存年代最早、保存最完整的墓塚石雕。

　　墓前列置石人、石馬、石像、石虎等石刻，猛獸刻畫得非

常兇猛，牛、象則表現得溫順，神態各異。這些石刻對後世陵墓石刻有著深遠影響，技法為以後歷代的陵墓石刻藝術所繼承。這些石雕都巧妙地運用了原來天然岩石的外形而略作加工，將圓雕浮雕和線刻的手法綜合利用，專注於刻畫對象的神貌特徵。妙在似與不似之間，予

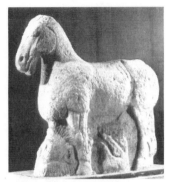

霍去病墓「馬踏匈奴」石雕

人以無窮的想像和回味。石雕和巨石渾然天成，共同烘托出祁連山的意境，在創作上可謂寓巧於拙，寓精於樸，注重意象，堪稱古代雕塑中的劃時代之作。「馬踏匈奴」石雕是霍去病墓前石刻的主體性雕像，長 1.9 公尺，高 1.68 公尺，以高大完整的花崗岩雕出一匹戰馬踏翻匈奴武士的瞬間，運用象徵手法，頌揚霍去病抗擊匈奴的歷史功績。戰馬莊重沉穩，矯健軒昂，腹下有手持弓箭匕首而仰面掙扎的匈奴武士形象。整個雕塑渾然一體，形神兼備，是最具典型性的紀念碑式的作品。

第二章　秦風漢韻

第三章　魏晉風度

▌曹不興

　　曹不興，亦名弗興，生卒年不詳，三國時吳國人，善畫，吳中「八絕」之一。所謂八絕，是指當時書、畫、算、相、棋、占夢、星象、候風氣等領域的八名高手，其中善書的皇象、善星象的劉敦、善算的趙達等，都是歷史上的知名人物。據記載曹不興能在五十尺長的絹上作畫，「心敏手運，須臾立成」，而其頭、面、手、足各部比例準確無誤。一次孫權令其畫屏風，他誤落墨點弄髒了素絹，便將墨點巧妙地改畫成蠅，孫權竟然誤以為真，這些傳說反映出曹不興超群的寫實技巧。繪事兼善馬、虎、龍之屬，尤以畫佛為妙。謝赫《古畫品錄》將其列為上品，居顧愷之之上。他的繪畫對後世影響很大，有不少弟子成為後世的著名畫家，其中最有名的就是衛協。

　　曹不興畫的動物栩栩如生。特別是他畫的龍，仿若騰雲駕霧一般。赤烏元年（238年）冬十月，孫皓游青溪，看到一條赤龍由天而降，凌波而行，便讓曹不興把龍畫下來。曹不興畫得非常成功，得到了孫皓的讚賞，其畫作被珍藏於祕府。宋文帝時，久旱無雨，田地乾裂，莊稼焦枯。人們天天跪在地上，虔誠地向蒼天祈禱，卻不管用。後來有人出主意，取來曹不興畫的龍放在水旁，果然雷聲隆隆，大雨傾盆。傳說看似荒誕不經，但恰恰說明了曹不興畫的龍生動傳神。

　　最遺憾的是曹不興沒有畫跡流傳下來，也未留下有關著述。

▎顧愷之

顧愷之（348－409），字長康，晉陵（今江蘇無錫）人。東晉時期最重要的畫家之一。歷史上常以曹不興、顧愷之、陸探微、張僧繇合稱「六朝四大家」。

顧愷之的畫構圖、勾線，塗抹寫意，絕妙非常。謝安對顧愷之說：「你的書法，前無古人。」又說：「你的畫鬱鬱蒼蒼，也是從古以來所未有的。」劉義慶在《世說新語》中記載，大司馬桓玄請顧愷之講畫論書，一談就是通宵，連疲勞都忘記了。

顧愷之知識淵博，才華橫溢，有「才絕、畫絕、痴絕」三絕之稱。尤其精通繪畫，人像、佛像、禽獸、山水等無不精通。其畫技師法衛協而又有所變化，敷染容貌，濃色微加點綴，不求暈飾；筆跡細緻周密，緊致連綿，如春蠶吐絲，有春雲浮空的感覺。

顧愷之亦精通畫論，其「遷想妙得」「以形寫神」等論點，對中國傳統繪畫的發展影響深遠。顧愷之主張畫人物重在傳神，重視點睛，所謂「傳神寫照，正在阿堵（眼睛）中」。同時也注意描繪生理細節，表現細緻自然的人物神情，如畫裴楷，頰上添三毫，神采頓時煥發。顧愷之還善於利用環境來表現人物的志趣風度，如畫謝鯤，突出了人物誌在自然的性格志趣。人物衣紋用高古遊絲描摹，衣帶線條緊勁連綿，如流水行地，自然流暢。

　　可惜顧愷之的作品無真跡傳世。流傳至今的〈列女仁智圖〉、〈女史箴圖〉、〈洛神賦圖〉等均為唐宋摹本。

顧愷之〈女史箴圖〉（摹本）

顧愷之〈洛神賦圖〉（摹本）

▌《蘭亭序》

　　《蘭亭序》是《蘭亭集序》的簡稱，又名《蘭亭宴集序》、《臨河序》、《禊序》、《禊帖》等，被後世譽為「天下第一行書」。

晉穆帝永和九年 (353 年) 農曆三月初三，「初渡浙江有終焉之志」的王羲之，與名流高士謝安等人在會稽山陰的蘭亭 (今紹興城外的蘭渚山下) 舉行風雅集會。文人騷客曲水流觴，各抒己懷，結詩成集。大家公推王羲之寫一序文，來記錄這次雅集，這篇序文即《蘭亭集序》。

王羲之《蘭亭集序》

在書寫過程中，王羲之心情愉悅，臨水賦詩時喝了不少酒，因此整個書寫過程中王羲之一直是微醺的。在這種狀態下，王羲之書寫輕鬆流暢，整篇作品行雲流水，一氣呵成。儘管水準很高，但還是有好幾個地方出現了書寫錯誤。據說王羲之醒酒後曾為這幾處訛誤感到遺憾，嘗試重新書寫，結果寫了幾遍都不如第一幅滿意。原作儘管有幾處塗改，可是瑕不掩瑜，書聖飄若浮雲、矯若驚龍的筆意躍然紙上。

《畫山水序》

《畫山水序》是中國最早的山水畫理論著作，雖然篇幅不

長，但是中國山水畫論的開端，在中國繪畫理論史上占有重要地位，是中國山水畫乃至中國畫的最重要著作。

宗炳（375 － 443），南朝劉宋畫家，字少文，南陽人。精於書畫，擅彈琴。曾經屢次拒絕朝廷的徵召而不肯做官。壯游荊楚，參悟山水，師法造化，以個人體悟寫成《畫山水序》。

《畫山水序》提出了「質有而靈趣」的山水審美理念，即畫家與欣賞者要以「澄懷」的超越精神遊心於山水之「道」，以山水之形傳山水之神，悠遊「暢神」於山水之中。從這裡可以全然感受到晉宋時審美傾向和獨立人格的「山水精神」。

《畫山水序》第一次把老莊之道與山水畫聯繫起來，內容包括「應目會心」「澄懷味象」「澄懷觀道」「臥遊」「萬趣融其神思」「暢神」等著名論點。同時提出了繪畫透視學原理，對後世影響深遠。

▎《敘畫》

《敘畫》是與《畫山水序》同時代的論述山水畫理論的著作，作者是王微。

王微（415 － 453），字景玄，南朝宋文學家，祖籍琅邪臨沂，為光祿大夫王孺之子。《詩品》把王微和謝瞻、袁淑、謝混、王僧達等合在一起品評，認為王微「源出於張華，才力苦弱，故務其清淺，殊得風流媚趣」。劉宋文壇，駢文流行，王微

的散文則顯得更有特色，文辭比較質樸，風格接近魏末的嵇康等人。

《敘畫》主要闡述山水畫原理、功能及各種表現技法，提出山水畫與地圖不同，強調「寫山水之神」的作用和「擬太虛之體」的道理，揭示「望秋雲，神飛揚；臨春風，思浩蕩」的藝術境界。

六法論

六法論是中國古代品評美術作品的重要標準和美學原則。由南朝齊謝赫在其著作《畫品》中提出，以「六法」作為衡量繪畫成敗高下的標準。六法論初步確立了中國畫繪畫的理論體系框架，具有劃時代意義，使古代繪畫進入理論自覺時期。

謝赫所提出的六法為：

* **氣韻生動**：作品具有生動的氣度韻致，有生命力。
* **骨法用筆**：指作品表現力在視覺上給人以剛直、果斷的感受。謝赫的「骨法」中包括了用筆的骨力、力量美，對傳統繪畫技法有深遠的影響。
* **應物象形**：指描繪對象要與所反映的對象形似。這體現了南北朝時期對描繪對象真實性的重視。
* **隨類賦彩**：指著色方面色彩與所畫之物象貼合。這個論點有一定的抽象歸納意義，和西方的寫生色彩有所不同。

* **經營位置**：經營意為營造、布局，指構圖和構思。
* **傳移摹寫**：通常指臨摹作品。傳移，可以理解為傳授、流布、遞送；摹為摹仿，主要指臨摹。

宋代美術史家郭若虛在《圖畫見聞志》中評論：「六法精論，萬古不移。」足見六法論對後世美學的影響力。

第四章　隋唐大美

▌〈祭姪文稿〉

　　《蘭亭序》是作者在輕鬆愉悅的心情下完成的著名作品，而被譽為「天下第二行書」的〈祭姪文稿〉可就大不相同了。〈祭姪文稿〉又稱〈祭姪季明文〉。安史之亂時，大書法家顏真卿（因被封魯郡開國公，又稱「魯公」）駐守平原郡，其堂兄顏杲卿任常山郡太守。顏季明，即顏杲卿第三子、顏真卿堂姪，與其父揭旗明志，同顏真卿共同聲討安祿山叛亂。他經常往返於常山、平原之間傳遞消息，使兩郡形成掎角之勢，共同抵抗叛軍。然而，由於太原節度使擁兵不救，常山郡最終被攻破，顏杲卿與顏季明先後罹難。

顏真卿〈祭姪文稿〉

　　事後顏真卿派長姪泉明前往善後，僅得杲卿一足、季明頭骨，極度悲憤之際乃有〈祭姪文稿〉之作。魯公援筆作文之時，悲憤交加，情不能自禁。此文正義凜凜，讓人有不忍卒讀之感，故黃庭堅《山谷題跋》說：「魯公〈祭姪季明文〉文章字法皆能動人。」魯公滿門忠烈，前後有近三十人為唐王朝捨生取義，

殺身成仁。魯公大節凜然，精神氣節展現於翰墨，最為論書者
所樂舉。〈祭姪文稿〉的特色在於：通篇筆法圓健，引篆入行，
善用枯筆，蒼勁而富質感；氣勢貫通，神韻充沛；布白講究，
墨色豐富。

　　〈祭姪文稿〉作為起草文稿，其中自然有刪改塗抹之處。然
而恰恰是這些塗改之處，讓魯公創作過程中的悲憤之情了無掩
飾而躍然紙上。

▋「顛張醉素」

　　盛唐時期，草書藝術發展到了極致，最具代表性的大師就
是「顛張醉素」。

張旭草書《古詩四帖》（局部）

　　「顛張」，即張旭，字伯高，吳郡（今江蘇蘇州）人。因官
至金吾長史，世稱張長史。他嗜酒如命，與李白、賀知章、李
適之、蘇晉等共稱「酒中八仙」。張旭經常飲酒至大醉，興之

所至，直接舉著頭髮當毛筆，飽蘸墨汁，在牆上書寫。酒醒之後，還對自己的作品頗為滿意，認為如有神助。由於他時常醉酒，還有很多異於常人的行為，所以人稱「顛張」。相傳他經常觀看公孫大娘起舞，特別是英姿颯爽的劍器舞。據說他從公孫大娘矯如龍翔的身姿和俯仰天地的氣魄中悟到了運筆的道理，最終形成波瀾起伏、自信豪邁的草書氣象。

　　「醉素」指唐代的另一位草書名家懷素。懷素俗姓錢，永州零陵（今湖南零陵）人。他自幼出家為僧，書法史上稱他為「零陵僧」、「釋長沙」。懷素自幼聰明好學，十歲時忽然有所頓悟，發願出家。懷素的草書十分出名，龍飛鳳舞，如亂蛇掛樹。其成就與他平時的勤學苦練是分不開的，懷素的刻苦在歷史上也是極負盛名的。由於練習草書需要大量用紙，懷素索性在寺院附近種了上萬株芭蕉樹。芭蕉葉寬大平整，他經常以葉代紙，在上面習字。每每芭蕉葉成熟的時候，寺廟附近就像被大片綠色的浮雲所環繞，於是懷素就把自己的寺廟稱為「種紙庵」，把自己的住處稱為「綠天居」。由於懷素習字不輟，寫壞的毛筆越來越多，他就把用壞的毛筆裝進大竹筐，埋在野外，外形跟小山頭似的，人稱「筆塚」。懷素雖然是位僧人，但是嗜酒如命，甚至經常酩酊大醉，醉後喜歡大書特書，紙張、衣服、器皿、牆壁上通通寫滿草書。後來懷素不甘寂寞，開始雲遊天下。他從家鄉出發，北上長安，南下嶺南，得到了當時許多名家的賞識，最終名滿天下。

懷素《自敘帖》

「百代畫聖」

盛唐的吳道子幼時家貧，最早是民間畫工，相傳亦追隨張旭、賀知章學習書法，後來擔任山東兗州瑕丘縣尉，不久辭官，漫遊河南，開始壁畫創作。開元年間，吳道子被唐玄宗召入宮中，此後一直為宮廷作畫。

吳道子曾觀公孫大娘舞劍，從中體會到用筆之道。他擅長畫道教人物，以及神鬼、草木、鳥獸、山水、樓閣等。據載他曾於長安、洛陽兩地的寺觀中繪製 300 餘幅壁畫，造型生動，絕不雷同，其中尤以〈地獄變相〉最為有名。

《盧氏雜記》記載：有一天，吳道子拜訪一位僧人，欲討杯茶水，僧人卻對他不禮貌。吳道子很氣憤，迅即在僧房牆壁上畫了一頭驢，憤然離去。不料，晚上他畫的驢變成了真驢，惱怒異常，滿屋地刨蹶子，把家具踐踏得亂七八糟，十分狼藉。僧人只好去懇求吳道子，請他把壁上的畫塗抹掉。書中所載固然是傳說，但也反映了吳道子畫動物功力之高。

元代湯垕有言：「吳道子筆法超妙，為百代畫聖。早年行筆差細，中年行筆磊落揮霍，如蓴菜條。」

〈天王送子圖〉是吳道子的代表作，目前所傳為宋人李公麟的臨摹本。〈天王送子圖〉反映了吳道子的基本畫風，打破了歷代沿襲顧愷之遊絲線描法的格局。

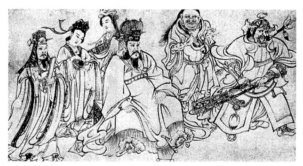

吳道子〈天王送子圖〉（局部）

吳道子開創的蘭葉描畫法，用筆起伏多變，內蘊精神力量。他創作之時，處於一種癲狂的狀態，有表現主義的味道。他運用線描的技巧達到了相當高的水準，中年之後以遒勁奔放的「蓴菜條」，畫出了「天衣飛揚滿壁風動」的藝術效果，被稱為「吳帶當風」。吳道子的藝術成就和嫻熟的技巧為人所樂見，獲得「百代畫聖」的美譽。他對中古以後的人物畫傳承有著巨大的影響。

昭陵六駿

昭陵六駿位於陝西禮泉唐太宗的陵墓昭陵，是昭陵北面祭

壇東西兩側的六塊青石浮雕石刻。每塊石刻高約 1.7 公尺，寬約 2 公尺。「昭陵六駿」中的駿馬和人物造型矯健，刀工精細，雕刻線條遒勁流暢，是古代石刻中的藝術珍品。

六駿是唐太宗李世民早年打江山時騎過的戰馬，分別名為「拳毛䯄」、「什伐赤」、「青騅」、「白蹄烏」、「特勒驃」、「颯露紫」。為銘記戰馬的功勞，李世民令工藝家閻立德和畫家閻立本（閻立德的弟弟）雕繪了這六匹戰馬，列置於陵前。

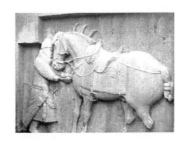

昭陵六駿（部分）

石刻中的「六駿」既象徵著唐太宗所經歷的幾次重大戰役，又彰顯了他在唐王朝創建過程中立下的赫赫戰功。六匹駿馬或奔馳，或站立，姿態各異，同時具有典型的唐代戰馬特徵：均為三花馬鬃，束尾。六駿的鞍、鐙、韁繩等配件，逼真地還原了唐代戰馬的裝飾。

六駿中的「颯露紫」和「拳毛䯄」，在 1918 年被古董商盧芹齋以 12.5 萬美元盜賣到國外，現藏美國費城賓夕法尼亞大學博物館，其餘四駿現藏於陝西西安碑林博物館。

昭陵六駿，石刻線條簡潔有力，栩栩如生，這樣的藝術作品，體現了中國古代雕刻藝術的成就，有極為珍貴的文物價值。

▍三彩奪目

唐三彩是唐代勞動人民智慧的結晶，具有獨特的民族風格。它創始於唐代，用紅、綠、黃三種釉彩組合塗胎，窯燒而成。後來，歷經勞動人民不斷創新，又增加了藍、黑、紫等色彩，但人們仍一直沿用「唐三彩」這個名稱。古代說「三」就是「多」的意思，「三彩」就是多彩，並非專指三種顏色。

唐三彩以細膩的白色黏土作胎料，含鋁、鉛的氧化物作熔劑，含鐵、銅、鈷等元素的礦物質作著色劑，釉色呈現出黃、綠、藍、白、紫、褐等多色，多以黃、綠、白為主，有的器物只具有上述色彩中的一種或兩種。

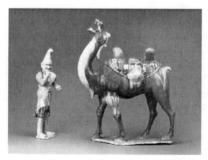
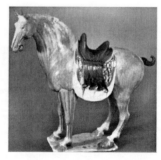

唐三彩

唐三彩吸取了中國畫、雕塑中的傳統工藝美術的特點，採

用了堆貼、刻畫等形式的裝飾圖案，線條自然有力，形成了一
種全新的民族工藝，譽滿古今中外。其主要特點是造型豐滿，
風格渾厚，氣魄雄健，形象逼真，線條流暢，刀法簡樸，瀟灑
自然，色彩瑰麗。這些精湛的技藝，顯示著盛唐時代的精神面
貌。馬、駱駝等動物造型肌肉豐滿而不臃腫，骨骼健壯而又協
調。侍女、舞伎、樂伎的塑造則體態婀娜，肌豐骨秀。唐三彩
運用了獨有的流串工藝，在燒製的過程中，讓釉彩自然流動，
互相調配，形成了富麗典雅的藝術效果。

第四章　隋唐大美

第五章　五代繪風

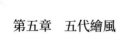

第五章　五代繪風

▎〈韓熙載夜宴圖〉

　　〈韓熙載夜宴圖〉絹本，現藏於北京故宮博物院，寬 28.7 公
分，長 335.5 公分，是中國繪畫史上的名作，被稱為「中國十大
傳世名畫」之一。

顧閎中〈韓熙載夜宴圖〉（局部）

　　作者顧閎中（約 910 － 980），江南人，五代南唐畫家，曾
任畫院待詔。工人物畫，用筆圓勁，間以方筆，設色濃麗。〈韓
熙載夜宴圖〉原跡已失傳，今版本為宋人臨摹本，以長卷的形式
描繪了南唐巨宦韓熙載宴會的場景。長卷線條流暢，靈動，造
型準確，充滿了表現力和感染力。

　　韓熙載是五代時北海人，後唐同光年間中進士，文章書畫
名震一時。其父因事被誅，韓熙載無奈逃到江南，投奔南唐，
深受南唐中主李璟的寵信。後主李煜繼位後，韓熙載受到猜
忌。在這種環境之中，官居高位的韓熙載為了保護自己，故
意放縱享樂，以免李後主懷疑他有政治野心。但李煜仍舊不放

心，就派顧閎中和周文矩到韓熙載家裡，暗中窺探，並將所見如實地畫下來。大智若愚的韓熙載故意將一種不問時事、沉湎歌舞、醉生夢死的形態展示出來。一幅傳世精品就這樣誕生了。

整幅圖包含五個場景，分別畫出韓熙載與其賓客舞伎們聽琴、觀舞、休息、請吹、送別等情節。韓熙載眉尖聳起，注視演奏者，沉醉其中又顯憂鬱之情。畫面中人物較多而不顯擁擠，起承轉合，運筆精湛，布置合理，色彩雅麗，顯示了畫家傑出的寫實能力和五代人物畫的獨特畫風。

「荊關董巨」

「荊關董巨」是五代畫家荊浩、關仝、董源、巨然的合稱。

五代是山水畫發展的重要時期，一些畫家深入大自然中，形成了北方山水畫派和江南山水畫派。前者以荊浩、關仝為代表，後者則首推董源、巨然。

荊浩，字浩然，山西沁水人。五代後梁最具影響力的山水畫家之一，博通經史，並長於文章。擅畫山水，常攜筆摹寫山中古松。自稱得吳道子用筆、項容用墨之長，創造了水暈墨章的表現技法。

荊浩創造了山水筆墨並重論，被後世尊為北方山水畫派之祖，擅畫「雲中山頂」，形神兼備、情景交融。他的作品被奉為宋畫典範，然而留存於世的作品極少，僅有的幾幅畫也尚存真

第五章　五代繪風

偽之疑。荊浩提出了氣、韻、思、景、筆、墨的繪景「六要」，發展了南齊謝赫的「六法論」，具有更高的理論價值。

　　荊浩的山水畫注重筆墨兼得，皴染兼備，標誌著中國山水畫的一次大突破。所作全景式山水畫更為生動，在畫幅的主要部位安排氣勢雄渾的主峰，在次要部位則布置喬窠雜植，溪泉坡岸，並點綴村樓橋杓，間或穿插人物，使得畫幅境界雄闊，景物逼真而構圖完整。荊浩的這種全景式山水畫，極大地推動了山水畫的發展。

　　荊浩生活在五代後梁時期，因政局多變，退隱不仕，「隱於太行山之洪谷」，自號洪穀子。他在太行山幽美的環境中躬耕自給，常畫松樹山水。他與外界交往甚少，但同鄴都青蓮寺有較多聯繫，幾次為該寺作畫。鄴都在今河北省臨漳縣境內，三國時為曹魏的都城。當時鄴都青蓮寺沙門（住持和尚）大愚，曾求畫於荊浩，寄詩曰：

> 六幅故牢建，知君恣筆蹤。
> 不求千澗水，止要兩株松。
> 樹下留盤石，天邊縱遠峰。
> 近岩幽溼處，唯藉墨煙濃。

　　由詩可知大愚請荊浩畫的是一幅松石圖，以屹立懸崖的雙松為主體，近處以水墨渲染雲煙，遠處則群峰起伏。不久荊浩畫成一幅山水圖，並附一首答詩：

恣意縱橫掃，峰巒次第成。
筆尖寒樹瘦，墨淡野雲輕。
岩石噴泉窄，山根到水平。
禪房時一展，兼稱苦空情。

沈括在《圖畫歌》裡寫道：

畫中最妙言山水，摩詰峰巒兩面起。
李成筆奪造化工，荊浩開圖論千里。
范寬石瀾煙林深，枯木關同極難比。
江南董源僧巨然，淡墨輕嵐為一體。

「荊浩開圖論千里」，是說荊浩開創了氣勢千里的全景式構圖。

米芾把荊畫的特點歸納為「善為雲中山頂」，又說「山頂好作密林，水際作突兀大石」。荊浩作品格局之宏大雄壯可見一斑。

關仝（約 907 － 960）是荊浩的追隨者，長安（今陝西西安）人，他所畫山水主要表現關陝一帶山川的雄偉氣勢。關仝在山水畫的立意造境上顯露出自己獨具的風貌，被稱為「關家山水」。其畫風樸素，形象鮮明而突出，簡括動人，有「筆愈簡而氣愈壯，景愈少而意愈長」之譽。

關仝尤喜畫秋山、野渡、寒林、村居、漁村山驛等生活景物，能使觀者如身臨其境，與荊浩並稱為「荊關」。傳世作品有〈關山行旅圖〉、〈山溪待渡圖〉等。

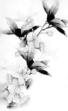

第五章　五代繪風

　　江南山明水秀，五代南唐時期湧現出一批富有才華的山水畫家，形成了江南山水畫派，其佼佼者當數董源和巨然。

　　董源，五代南唐大畫家，江南山水畫派開山鼻祖，與李成、范寬並稱「北宋三大家」。字叔達，洪州鐘陵（今江西進賢）人，南唐李璟時任北苑副使，故人稱「董北苑」。董源擅畫山水，兼工人物、禽獸。山水初師荊浩，筆力雄健，後以江南真山實景入畫，不作奇峭之筆。林遠樹疏，幽深平遠，皴法如麻皮狀，後人稱為「披麻皴」。米芾贊其畫「平淡天真，唐無此品」。存世作品有〈夏景山口待渡圖〉、〈瀟湘圖〉、〈夏山圖〉、〈溪岸圖〉等。

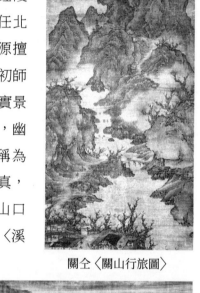

關仝〈關山行旅圖〉

　　董源的山水畫深受南唐中主李璟的垂青。據說李璟曾在廬山修建別墅，將園林山泉勝景融為一體。為了能時時欣賞廬山美景，他特派董源創作了一幅〈廬山

董源〈夏景山口待渡圖〉（局部）

圖〉。董源將雲煙蒼松、五老奇峰、泉流怪石和庭院別墅繪入一圖。李璟愛不釋手，朝夕對畫觀賞，猶若長居山中。

　　一次京都下了一場大雪，鋪天蓋地，一片白雪皚皚的世界。李璟見此大發雅興，立即召集群臣登樓擺宴，賞雪賦詩。又召來當朝的畫壇高手董源、周文矩、高太沖、徐崇嗣分工作畫，高太沖畫中主，周文矩畫侍臣及侍從，董源畫雪竹寒林，徐崇嗣畫池塘魚禽。一幅栩栩如生的〈賞雪圖〉就完成了。這次雅興活動和〈賞雪圖〉由北宋郭若虛收錄於《圖畫見聞志》裡，遺憾的是該圖已遺失。

　　繼承董源畫法的巨然，筆墨秀潤，傳世作品有〈層岩叢樹圖〉、〈秋山問道圖〉、〈萬壑松風圖〉。巨然的山水畫取法董源，但風格不同於董源的秀逸奇偉，他擅長畫江南的煙嵐氣象和山川高曠的「淡墨輕嵐」。住開寶寺期間，巨然所繪〈煙嵐曉景〉壁畫為所見之人稱讚。巨然喜歡在林麓間點綴卵石，獨具一格。他是一位具有開創性的藝術家，畫風對後世山水畫有很大貢獻，後人把他與董源並稱為「董巨」。

巨然〈層岩叢樹圖〉

▌黃家富貴

　　五代時期，花鳥畫更加獨立於其他畫科，黃筌父子是其中的佼佼者，其「寫實」的藝術技巧已經到了令人嘆為觀止的地步。

　　黃氏父子的花鳥畫，被普遍認為有「富貴風」，被稱為「黃家富貴」。這裡主要有兩方面的原因。一是作品的取材方面，黃氏父子長期生活在宮廷，耳濡目染，因此「多寫禁籞所有珍禽瑞鳥，奇花怪石，今傳世桃花鷹鶻、純白雉兔、金盆鵝鴿、孔雀、龜鶴之類是也」。黃氏父子的作品滿足了帝王貴族的審美心理需要。二是作品的設色方面，黃氏父子的作品造型準確，注重色彩渲染，所畫對象不僅形態畢肖，而且能刻畫出物象內在的生命力，所謂「骨氣豐滿」。北宋的沈括在《夢溪筆談》中記道：「諸黃畫花妙在傅色，用筆極新細，殆不見墨跡，但以輕色染成，謂之寫生。」

　　黃筌，五代西蜀畫家，字要叔。成都人。他17歲時即以畫供奉內廷，曾任翰林待詔，主持翰林圖畫院，又擔任過如京副使。擅山水、人物、松石，尤精花鳥草蟲，對刁光胤的花鳥畫師法尤深，加以增損，創出一種新的風格。其畫重視觀察體會自然界花鳥的形態習性，所畫之物，工整逼真，技巧高超，色彩瑰麗典雅。因他長期供奉於內廷，所畫多為奇花異石，珍禽瑞鳥，反映了宮廷的欣賞趣味。今有〈寫生珍禽圖〉傳世。子黃

居寀、黃居寶等承其父法，亦擅花鳥，黃居寀有《山鷓棘雀圖》傳世。黃氏父子的畫風深得北宋宮廷喜愛，成為院體花鳥畫創作的標竿。

黃筌〈寫生珍禽圖〉

▍徐熙野逸

　　徐熙，五代南唐傑出畫家。江寧（今南京）人，一作鐘陵（今江西進賢）人。生於唐僖宗光啟年間，開寶末年（975年）隨李後主歸宋，不久病故。徐熙一生未做官，沈括說他是「江南布衣」，郭若虛稱他為「江南處士」。徐熙性情豪爽曠達，志節高邁，擅長畫蟬蝶草蟲，花竹林木，唯妙唯肖。

　　宋代沈括形容徐熙的畫「以墨筆為之，殊草草，略施丹粉而已，神氣迥出，別有生動之意」（《夢溪筆談》）。宋代《德隅齋畫品》中著錄徐熙〈鶴竹圖〉，謂其畫竹「根干節葉皆用濃墨粗

筆，其間櫛比，略以青綠點拂，而其梢蕭然有拂雲之氣」。徐熙的取材和畫法都表現了他作為江南處士的情懷和審美趣味，與妙在賦彩、細筆重色的「黃家富貴」不同，人們把這種獨特風格稱為「徐熙野逸」。

徐熙畫花，落筆頗重，只要略施丹粉，便骨氣過人，生意躍然紙上。其作品「意出古人之外」，形成了「清新灑脫」的風格，時稱「江南花鳥，始於徐家」。有人稱讚徐熙的畫「骨氣風神，為古今絕筆」。其畫氣勢奇偉雄健，筆力遒放，與當時畫院的柔膩綺麗之風有很大區別。

徐熙〈飛禽山水圖〉

第六章　宋畫高意

《林泉高致》

　　《林泉高致》是北宋時期山水畫創作的重要專著。作者郭熙，畫家、繪畫理論家。字淳夫，河陽溫縣（今屬河南）人。出身平民，早年信奉道教，遊於四方，以畫聞名。熙寧元年（1068年）奉詔入翰林圖畫院，後任翰林待詔直長。工山水寒林，宗法李成，山石喜用「卷雲」或「鬼臉」皴法，畫樹枝如蟹爪下垂，筆力遒勁，水墨明潔。早年巧贍致工，至晚年落筆益壯，於高堂素壁作回溪斷崖、峰巒秀起、長松巨木、岩岫巉絕、雲煙變幻之景。代表作有〈古木遙山圖〉、〈幽谷圖〉、〈早春圖〉、〈奇石寒林圖〉、〈關山春雪圖〉、〈窠石平遠圖〉等。其子郭思集其畫論為《林泉高致》。

郭熙〈窠石平遠圖〉

郭熙是北宋後期的山水畫巨匠，與李成並稱「李郭」，與荊浩、關仝、董源、巨然並稱五代北宋間山水畫大師。宋神宗趙頊曾把祕閣所藏之名畫令其詳察，郭熙得以遍覽歷朝名畫，兼收並蓄，自成一家。

郭熙提倡畫家要博取前人創作經驗，並要仔細觀察大自然。他在論山的畫法時說：「春山淡冶而如笑，夏山蒼翠而如滴，秋山明淨而如妝，冬山慘淡而如睡。」在山水取景構圖上，郭熙創有「高遠、深遠、平遠」之「三遠法」，為中國山水畫的散點透視奠定了堅實的根基。

「與花傳神」

趙昌，字昌之，北宋畫家，廣漢劍南（今四川劍閣）人，生卒年不詳。性情爽直高傲，剛正不阿。

趙昌擅畫花果，兼工草蟲，初師滕昌祐，亦宗徐崇嗣「沒骨法」。他重視寫生，常在清晨朝露未乾時，圍繞花圃觀察花木，自號「寫生趙昌」。當時盛行重色厚彩，而趙昌所作明潤勻薄，活色生香。趙昌晚年對自己的作品往往深藏不市，若見自家

趙昌〈杏花圖〉

畫作流落市井，則自費購回，故世上罕傳他的作品。有記載說趙昌畫的折枝尤其好，花則含煙帶雨，笑臉迎風，景則賦形奪真，莫辨真偽，設色如新，年久不褪。他畫的花和草蟲筆跡柔美，設色豔麗，異常逼真生動，被認為能「與花傳神」。

〈五馬圖〉

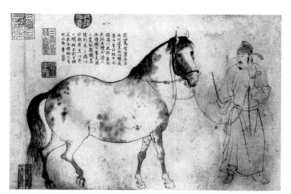

李公麟〈五馬圖〉局部

　　〈五馬圖〉是宋代畫家李公麟的代表作，紙本墨筆，縱 29.3 公分，橫 225 公分。圖以白描的手法畫了五匹西域進貢給北宋朝廷的駿馬，每匹馬後有黃庭堅題字，言及馬之年齡、進貢時間、馬名、收於何廄等，並跋稱為李伯時（公麟）所作。五匹馬各具美名，依次為：鳳頭驄、錦膊驄、好頭赤、照夜白、滿川花。五匹馬各由一名馬倌牽引，前三人為西域裝束，後兩人為漢人打扮。

　　李公麟（1049 － 1106），字伯時，廬州舒城（今屬安徽）

人。好古博學，喜愛收藏鐘鼎古器及書畫。宋神宗熙寧年間中進士，官至朝奉郎。居京師十年而不登權貴之門，以游訪名園為樂。李公麟天賦極高，又博學勤業，書法飄逸，具晉人風韻，擅畫人物、山水，尤精畫鞍馬。蘇軾有詩：「龍眠胸中有千駟，不唯畫肉兼畫骨。」〈五馬圖〉是其代表作。畫作用筆簡練，極其細緻生動地表現出駿馬的特徵。他還完善了「白描」畫法，實現了「掃支粉黛，淡毫清墨」，「不施丹青，而光彩動人」的藝術效果。畫家在白描的基礎上微施淡墨渲染，輔助了線描的表現力，使藝術效果更為完美，體現出文人畫注重簡約的審美觀。李公麟的白描藝術對後世的繪畫產生了深遠的影響。

▌米家山水

「米家山水」是指米芾和其子米友仁創立的以水墨表現雲山的畫法，畫面以點漬少皴的技法形式，形象生動地展現江南煙雨的景色。

米芾（1051－1107），北宋「四書家」之一。曾任校書郎、書畫博士、禮部員外郎。祖籍山西，生於湖北襄陽，後定居潤州（今江蘇鎮江）。書畫自成一家，山水畫獨具風格，擅行、草、篆、隸、楷等書體，長於臨摹古人書法。代表作有《寶章待訪錄》、《寶晉英光集》等。米芾個性怪異，舉止癲狂，遇石稱「兄」，膜拜不已，因而人稱「米癲」。

第六章　宋畫高意

　　米芾能詩文，擅書畫，精鑑別，集書畫家、鑑定家、收藏家於一身。其書體瀟散奔放，又嚴於法度。《宋史·文苑傳》說：「（芾）特妙於翰墨，沈著飛翥，得王獻之筆意。」為人不似唐人狂放，險而不怪，奇正相生。

　　米芾平生於書法用功最深，成就最大，對古代大師的用筆、章法及氣韻都有深刻的領悟。米芾一生為人清高，不善官場逢迎。米芾有真才實學，官場失意卻使他有更多的時間和精力來玩賞石硯和鑽研書畫藝術。他對書畫的追求到了如痴如醉的境地，與眾不同、不入凡俗的個性和怪癖，成就了他在書畫史上的地位。

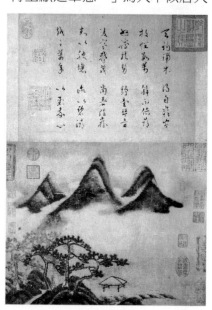

米芾〈春山瑞松圖〉

　　米芾痴迷把玩硯臺和異石。據《梁溪漫志》載：米芾在安徽做官時，聽說濡須河邊有一塊怪石，時人以為神仙之石，不敢妄動，而米芾立刻派人將其搬進自己的居所，擺好供品，虔誠地向怪石下拜。李東陽的《懷麓堂集》說：「南州怪石不為奇，士有好奇心欲醉。平生兩膝不著地，石業受之無愧色。」由此可以看出米芾特立獨行的剛直個性。

蘇東坡「詩畫一律」

蘇軾（1037 － 1101），字子瞻，號東坡居士，眉州眉山人。北宋中期的文壇領袖，文學巨匠。官至翰林學士、禮部尚書、兵部尚書。曾因上書遭貶，卒後追諡文忠。詩題廣闊，清新豪健，獨具風格。詞開豪放一派，文章縱橫恣肆。

蘇軾提出了「詩畫一律」的觀點。他在《書鄢陵王主簿所畫折枝二首·其一》中寫道：

> 論畫以形似，見與兒童鄰。
> 賦詩必此詩，定非知詩人。
> 詩畫本一律，天工與清新。
> 邊鸞雀寫生，趙昌花傳神。
> 何如此兩幅，疏淡含精勻。
> 誰言一點紅，解寄無邊春。

蘇軾擅畫墨竹，主張畫外有情，畫要重視神似，要有所寄託，反對簡單的形似，提倡「詩畫本一律，天工與清新」，明確地提出了「士人畫」的概念，為以後「文人畫」的發展奠定了基礎。其代表作品有〈瀟湘竹石圖卷〉、〈枯木怪石圖〉等。

對於文人畫的特徵，近人陳師曾說：「何謂文人畫？

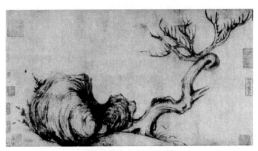

蘇軾〈枯木怪石圖〉

即畫中帶有文人之性質，含有文人之趣味。不在畫中考察藝術上之功夫，必須於畫外看出許多文人之感想。」就是要求具有意在言外的詩意。蘇軾在《書摩詰藍田煙雨圖》中說：「味摩詰之詩，詩中有畫；觀摩詰之畫，畫中有詩。」「詩中有畫」「畫中有詩」既是對王維詩畫藝術的概括，也體現了蘇軾本人的藝術理想。在論畫時，蘇軾反覆提出繪畫應該具有詩的品格，比如《次韻吳傳正枯木歌》就指出：「古來畫師非俗士，妙想實與詩同出。」認為畫師要有詩人的修養，才能創作出非凡的作品。

蘇軾在詩、詞、書、畫等多方面，都取得了登峰造極的成就，是中國歷史上少有的文學和藝術天才。

▎帝王風流一時哀

宋徽宗，名趙佶（1082 － 1135），歷史上有名的亡國之君，在書畫方面卻具有相當高的藝術造詣。他自創一種筆畫瘦勁的書法字體，被後人稱為「瘦金體」，用筆細勁，瘦硬通神。

宋徽宗沉湎於書畫藝術，荒廢朝政。他在位時將畫家的地位提到了在中國歷史上無以復加的位置。宋徽宗在宮廷畫院以詩詞做題目，激發出許多有創意的佳作。如以「深山藏古寺」為題，許多人畫深山寺院飛檐，但第一名沒有畫任何建築，畫中只有一個和尚在山溪挑水；另以「踏花歸去馬蹄香」為題，第一名也是標新立異地未畫任何花卉，只畫了一人騎馬，有蝴蝶繞

飛馬蹄間。這些都極大地掘進了中國畫意境的深度。

宋徽宗對自然的觀察入微，曾發現「孔雀登高，必先舉左腿」。他在位時廣泛蒐集歷代文物，下令編纂《宣和畫譜》、《宣和書譜》、《宣和博古錄》等著名美術史典籍，為中國美術史史籍的蒐集做出了很大貢獻。宋徽宗還喜歡在自己鍾愛的書畫上題詩作跋，後人稱這種畫為「御題畫」。

宋徽宗自稱「教主道君皇帝」，崇信道教，大建宮觀。他的生日是農曆的端午節，道士認為不吉利，他就改自己的生日為陰曆十月十日；他生肖屬狗，為此下令禁止汴京城內屠狗。1127年，金兵攻破汴京，金帝廢宋徽宗與其子趙桓為庶人，史稱「靖康之變」。宋徽宗被囚期間，受盡了精神上的折磨和屈辱，寫了許多悔怨、淒涼的詩句，如《在北題壁》：

徹夜西風撼破扉，蕭條孤館一燈微。
家山回首三千里，目斷天南無雁飛。

宋徽宗在藝術上提倡柔媚的畫風，擅長畫竹、翎毛，偶爾也畫山水，其藝術成就以花鳥畫為最高。他畫的鳥雀，常用生漆點睛，立體地凸出在紙絹之上，十分形象生動。宋徽宗一生在藝術上做出了大量的有益舉措，只可惜「帝王風流一

宋徽宗〈臘梅雙禽圖〉

時哀」，政治上的昏庸導致了大宋的滅亡，給後世留下了無盡的遺憾。

〈清明上河圖〉

　　張擇端〈清明上河圖〉代表了宋代風俗畫發展的最高水準。現存北京故宮博物院。

　　張擇端（1085 — 1145），字正道，又字文友，東武（今山東諸城）人。早年遊學汴京（今開封），後專習繪畫。張擇端擅畫風俗畫，其作品大都失傳，存世有〈清明上河圖〉、〈金明池爭標圖〉，都是中國古代的藝術珍品。

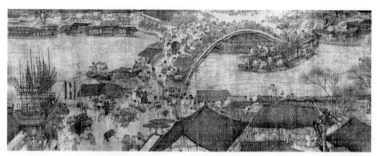

張擇端〈清明上河圖〉（局部）

　　〈清明上河圖〉，絹本，橫 528 公分，縱 24.8 公分。該畫描繪了北宋京城汴梁及汴河兩岸的濃郁風俗景象和自然風貌。作品採用散點透視，將繁雜的構圖納入統一而富於變化的畫卷中。畫中主要包括兩部分內容，一是農村風光，一是交易市

場。畫中人物數百人，牲畜60多匹，船隻28艘，房屋樓宇30多棟，樹木170多棵……人物神情各異，生動自然，構圖疏密有致，富有節奏感，堪稱中國風俗畫的巨作。這件傳世傑作，被無數人把玩欣賞，一直是後世帝王權貴巧取豪奪的目標，曾五次進入宮廷，四次被盜出宮，演繹出了很多畫外故事。

這幅歌頌太平盛世的歷史長卷，完成後首先呈給了宋徽宗。宋徽宗酷愛此畫，親筆用「瘦金體」書法在圖上題寫了「清明上河圖」五個字，並鈐上了雙龍小印。

〈清明上河圖〉是一幅現實主義的風俗畫，對今天研究宋代風俗具有很高的歷史價值和文物價值。

〈千里江山圖〉

〈千里江山圖〉又名〈宋王希孟千里江山圖〉，縱51.5公分，橫1191.5公分，絹本，大青綠設色。〈千里江山圖〉是王希孟18歲時的作品，也是他唯一傳世的作品。

王希孟〈千里江山圖〉（局部）

作品以長卷的形式展開，氣象萬千，布局連貫，以披麻與斧劈皴相結合的手法表現山石；設色勻淨清麗，於青綠之間以赭色打底，富麗而又大氣。作品的意境雄渾壯闊，氣勢恢宏，充分表現了自然山水的秀麗壯美，被稱為「中國十大傳世名畫」之一。

〈千里江山圖〉被當時的宰相蔡京收藏，他在上面的題跋中記述了宋徽宗指點王希孟，收其入宮廷畫院的事跡。王希孟二十多歲的時候去世，關於他的史料很少。〈千里江山圖〉在清乾隆年間收入宮中，現保存在北京故宮博物院。

▌《圖畫見聞志》

《圖畫見聞志》是繼張彥遠《歷代名畫記》而作的畫史著作，全書共有六卷。卷一《敘論》十六篇，仿張氏前三卷而作，其中《論製作楷模》、《論黃徐體異》、《論衣冠異制》、《論氣韻非師》、《論曹吳體法》、《論用筆三病》、《論三家山水》、《論古今優劣》等，為專題性論文，多有獨到之見。第二捲至第四卷為《紀藝》，載唐會昌元年（841年）至北宋熙寧七年（1074年）之間的畫家小傳，並有畫評。第五卷為《故事拾遺》，記唐、後梁、前蜀畫家故事。第六卷《近事》記載宋、後蜀、遼等畫壇軼事。此書廣作徵引，資料詳實，見解獨到，是由史論、傳記、繪事遺聞構成的繪畫史。

作者郭若虛（生卒年不詳），太原人，宋真宗郭皇后侄孫，初任供備庫使，又任赴遼國賀正旦副使，熙寧八年（1075 年）使遼。郭若虛出身於書畫收藏世家，精於識鑑，喜好繪事，深於畫理。郭若虛以「指鑑賢愚，發明治亂」言繪畫功能，故雲「嘗考前賢畫論，首稱像人」，即將人物畫置於首位。對人物畫的創作，他提出「必分貴賤氣貌，朝代衣冠」的創作準則，繼而就不同身分的人物，論其「製作楷模」，頗為詳盡。

謝赫「六法」提出後，一直為畫界所遵奉，但郭若虛專立《論氣韻非師》一篇，闡發其獨特見解。他認為「骨法用筆以下五法可學，如其氣韻，必在生知，固不可以巧密得，復不可以歲月到，默契神會，不知然而然也」。

郭若虛以「氣韻非師」，重視「心源」，但又以五法可學，如論用筆三病，就是對「骨法用筆」的很好發展。他認為「腕弱筆痴，全虧取與」的「板」造成「物狀平扁，不能圓混」之病，「運筆中疑，心手相戾」的「刻」造成「勾生圭角」之病，「欲行不行，當散不散」的「結」造成「似物凝礙，不能流暢」之病。這對以毛筆為工具，以線條為基礎的中國畫，無疑是洞察就裡、極為中肯的批評。

第六章　宋畫高意

第七章　元代文人畫

▌「書畫同法」

　　趙孟頫（1254 － 1322），字子昂，號松雪道人，吳興（今浙江湖州）人。元初著名畫家，楷書四家（歐陽詢、顏真卿、柳公權、趙孟頫）之一。趙孟頫博學多才，能詩善文，工書法，精繪藝，通律呂，擅金石，懂鑑賞。書法和繪畫成就尤其高，被稱為「元人冠冕」，開創並引領了有元以來的新畫風。

　　趙孟頫扭轉了北宋以來畫壇古風漸湮的頹勢，使繪畫從豔俗之風轉向質樸自然。他曾強調：「作畫貴有古意，若無古意，雖工無益。今人但知用筆纖細，敷色濃豔，便自以為能手。殊不知古意既虧，百病橫生，豈可觀也。吾作畫似乎簡率，然識者知其近古，故以為佳。此可為知者道，不為不知者說也。」認為只有簡率古雅之筆才是佳作。

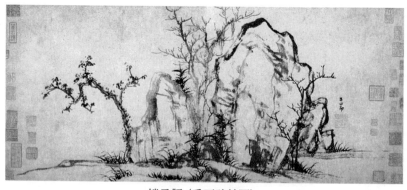

趙孟頫〈秀石疏林圖〉

他在〈秀石疏林圖〉後面的自題詩中說：「石如飛白木如籀，寫竹還應八法通。若也有人能會此，須知書畫本來同。」他提出以書法入畫，使繪畫的文人氣質更為純正，韻味更加強烈；強調了畫家的寫實功力與筆墨技巧，以克服「墨戲」的陋習；還指出「不假丹青筆，何以寫遠愁」的論斷，以寄意書畫，使文人繪畫的內在功能得到深化。

作為一代宗師，趙孟頫不僅影響了同時代書畫家，比如友人李仲賓、高克恭，妻子管道升，兒子趙雍等，而且在很大程度上影響了後世畫家的美學觀念，使文人畫久盛不衰，在中國繪畫史上寫下了瑰麗的篇章。

趙孟頫書、畫、詩、印四絕，其作品在元代即已名傳中外。如今，散藏在日本、美國等地的趙孟頫書畫墨跡，都被人們視作珍品。

1987年，國際天文學會以趙孟頫的名字命名了水星環形山，以紀念他對人類文化史的貢獻。

▌〈富春山居圖〉

〈富春山居圖〉為紙本水墨畫，是黃公望晚年的力作。它以長卷的形式，描繪了富春江兩岸的秀麗景色，松石挺秀，峰巒疊翠，雲山煙樹，沙汀村舍，布局疏密有致，變幻無窮，以清潤的筆墨、簡遠的意境，把浩渺連綿的江南山水表現得淋漓盡

致，達到了「山川渾厚，草木華滋」的境界。董其昌稱：「展之得三丈許，應接不暇。」在欣賞這幅畫時，董其昌竟覺得「心脾俱暢」。此畫無論布局還是筆墨，都給人以咫尺千里之感，使觀者不能不嘆為觀止。正如惲南田所說：「所作平沙，禿峰為之，極蒼莽之致。」

〈富春山居圖〉始畫於至正七年（1347 年），完成於至正十年（1350 年）。該畫於清代順治年間曾遭火焚，斷為兩段。前半卷被另行裝裱，定名為《剩山圖》，縱 31.8 公分，橫 51.4 公分，現藏於浙江省博物館，被譽為浙江省博物館「鎮館之寶」。後半卷定名為《無用師卷》，現藏於臺北故宮博物院。

黃公望〈富春山居圖〉（局部）

黃公望（1269－1354），元朝著名畫家，常熟人，字子久，號大痴、大痴道人、一峰道人。中年當過中臺察院椽吏，後入「全真教」，在江浙一帶賣卜。黃公望能詩，擅畫山水，師法董源、巨然，兼修李成畫法。黃公望在趙孟頫《千字文》卷後題詩中自稱：「當年親見公揮灑，松雪齋中小學生。」可見他是得過趙孟指授的。黃公望所作水墨畫筆力老道，簡淡深厚，又於水

墨之上略施淡赭，世稱「淺絳山水」。他認為「畫一窠一石，當
逸筆撇脫，有士人家風，材
多，便入畫工之流矣」。黃公望
注重寫生，經常隨身攜帶紙
筆，遇有佳境隨即摹繪，因此
他畫的山水林巒頗有意境。黃
公望晚年以草籀筆意入畫，氣
韻雄秀蒼茫，與吳鎮、倪瓚、
王蒙合稱「元四家」。他擅書能
詩，撰有《寫山水訣》，闡述畫
理、畫法及布局、意境等，為
山水畫創作經驗之談。其存世

黃公望〈水閣清幽圖〉

作品有〈富春山居圖〉、〈九峰
雪霽圖〉、〈丹崖玉樹圖〉、〈天池石壁圖〉等。

「只釣鱸魚不釣名」

「洞庭湖上晚風生，風觸湖心一葉橫。蘭棹穩，草衣輕，只
釣鱸魚不釣名。」

本詞是吳鎮臨摹荊浩〈漁父圖〉之後寫下的十六首《漁父》
詞中的一首。

吳鎮（1280－1354），字仲圭，號梅花道人，自署梅道人、

梅花庵主。浙江嘉興人，草書極佳，山水師巨然，墨竹宗文同。用墨淋漓雄厚，為元人之冠。兼工墨花，亦能寫真。

　　據《義門吳氏譜》可知：吳鎮先祖為春秋時吳王之後，其祖父吳澤，是宋代抗金名將，家甚富。吳鎮年輕時喜交豪俠高人，學習武術和擊劍，後與哥哥吳元璋拜毗陵（今江蘇武進）柳天驥讀書，研究天命人相之術。吳鎮個性孤耿，終生不仕，從不與當權者往來。從其《沁園春·題畫骷髏》對蠅利蝸名之徒的諷刺中可見他的處世哲學：「古今多少風流，想蠅利蝸名幾到頭，看昨日他非，今朝我是，三回拜相，兩度封侯，採菊籬邊，種瓜圃內，都只到邙山土一丘。」

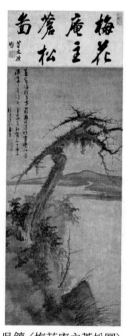

　　吳鎮從董源、巨然師承最多。近代山水畫大師黃賓虹稱：「吳仲圭多學巨然，易緊密為疏落，取法少異，要以董巨起家，成名後世。」可見，吳鎮在學習董源山水畫法的基礎上形成了自家風格。吳鎮還繼承了李成、荊浩、范寬一係乃至南宋院體的山水畫風，吸收了為時人所排斥的馬遠、夏圭畫風。

吳鎮〈梅花庵主蒼松圖〉

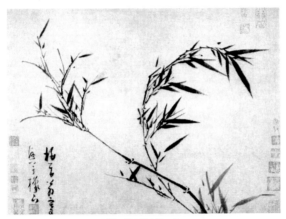

吳鎮〈墨竹譜〉之一

吳鎮一生喜歡畫漁父題材，畫了多種形式的《漁父圖》。他筆下的漁父在明淨清寂的山水中或垂釣或酣睡，或鼓枻而歌，或停舟閒坐，儀態悠然自得。這些形象都是吳鎮個人的自我寫照，也體現了他的人生追求。

「胸中逸氣」

秋風蘭蕙比為茅，南國淒涼氣已消。
只有所南心不改，淚泉和墨寫離騷。

—— 倪瓚《題鄭所南蘭》

倪瓚（1301 — 1374），字元鎮，號雲林子、幻霞子等。江蘇無錫人，元代畫家、詩人。其祖父為當地大地主，富甲一方，家中蓄藏大量書畫文物。倪瓚自幼研習詩文書畫，崇信道教，生活優渥，也養就了他孤傲的性格。及至元末，朝政腐敗日

甚，農民起義烽火燃及江南，使他再也不能平靜地生活下去，只得遁入太湖，過起了隱居漂泊生活，或寄食親友家，達二十年之久，到明朝初年才返回故里，不久死去。

倪瓚常年浸習於詩文書畫之中，清高孤傲，不問政治，自稱「懶瓚」、「倪迂」，和儒家的入世理想迥異其趣。

倪瓚愛潔成癖。傳說他專為自己建了「香廁」，是一座空中樓閣，用香木搭好格子，下面填土，中間鋪著潔白的鵝毛，以使每次方便時，鵝毛紛紛覆蓋之，使人不見汙穢，不聞臭氣。另外，院裡的梧桐樹，要命人每日早晚挑水揩洗乾淨，文房四寶有兩個傭人隨時擦洗。一日，倪瓚的一位好友來訪，夜宿家中。倪瓚怕朋友弄髒器具，一夜之間，竟親起觀察三四次。

潔癖和孤高的性格，使其樹敵不少，也失去了不少朋友。關於他的死因有多種版本，一說是年老時患痢疾而死，臨終時「穢不可近」；也有說是因為拒絕做官而被朱元璋令人扔進糞坑淹死。這兩種結局對於一位有潔癖的畫家來說都是很殘忍的。

倪瓚在藝術追求上以畫自娛，而不苟合於同時代的其他畫家。他自己

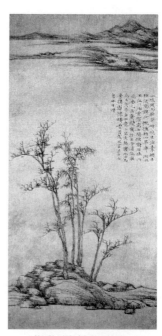

倪瓚〈漁莊秋霽圖〉

常說：「我所畫的，不過逸筆草草，不追求形似，聊以自娛自樂罷了。」「我畫的竹，是寫我胸中逸氣，根本不考慮它的似與不似，葉子的多與少，枝子的直與斜。」從他的作品看，也並非完全不求形似，只是更加重視主觀情懷的抒發。

「乾坤清氣」

吾家洗硯池頭樹，個個花開淡墨痕。
不要人誇好顏色，只留清氣滿乾坤。

—— 王冕〈墨梅圖〉題畫詩

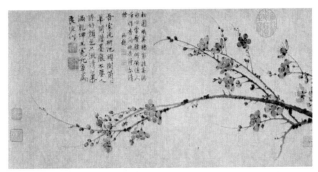

王冕〈墨梅圖〉

王冕，字元章，號煮石山農，浙江諸暨人，元代詩人、文學家、書畫家，以畫墨梅開創寫意新風。

王冕幼年家貧而聰明好學，常常利用放牛的空閒畫荷花，晚至寺院長明燈下讀書，學識深邃。但他多次參加科舉考試都沒有考中，遂將舉業文章付之一炬。王冕行事異於常人，經常頭戴高帽，身披綠蓑衣，足穿木齒屐，手提木劍，引吭高歌，

往返於市中。或騎黃牛，持《漢書》誦讀，人以狂生視之。著作郎李孝光欲薦為府吏，冕宣稱：「我有田可耕，有書可讀，奈何朝夕抱案立於庭下，以供奴役之使！」遂下東吳，入淮楚，歷覽名山大川。遊歷大都（今北京）時，老友祕書卿泰不華欲薦以館職，王冕力辭不就，南歸故鄉，後隱居九里山，以賣畫為生。

　　王冕一生愛好梅花，種梅、詠梅，又工畫梅。畫梅師法楊無咎，畫以胭脂作梅花骨體，生意盎然，別具風格。兼能刻印，用花乳石作印材。王冕的詩作多同情百姓苦難，譴責豪門權貴描寫田園隱逸生活，輕視功名利祿，著有《竹齋集》等。

第八章　明清藝苑

▌浙派鼻祖

　　浙派繪畫是明代前中期的重要繪畫流派，明代中後期走向衰弱，逐漸被吳門畫派取代。開創者戴進是浙江錢塘（今杭州）人，故而得名。浙派繪畫的旁支江夏畫派，主要代表人物是江夏（今屬湖北武漢）人吳偉。

　　戴進（1388 － 1462），字文進，又字文節，號靜庵，又號玉泉山人。早年是很有名氣的金銀首飾工匠，製作的釵花、人物、花鳥技藝精湛。後以賣畫為生。宣德間進入宮廷畫院，任直仁殿待詔，後來受到排擠，回到杭州，仍以賣畫為生，終至落魄而死。戴進是明朝山水花鳥畫首屈一指的畫師，浙派創始人，一生作畫極多。

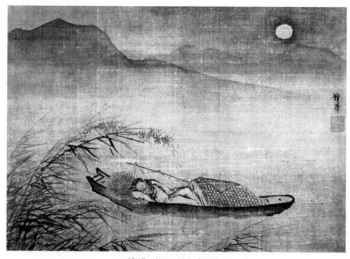

戴進〈月下泊舟圖〉

　　戴進在山水、人物、花卉方面都有所擅長，面貌也多具變化。他在山水畫上的成就與影響極為突出，花卉畫也極為精絕，風格有工筆設色和水墨寫意兩種。

　　戴進也擅長道釋題材。當時南京的報恩寺等都有他的手筆，「神像之威儀，鬼怪之勇猛，衣紋設色，重輕純熟，亦不下於唐宋先賢」。

▌江夏小仙

　　吳偉（1459 － 1508），明代著名畫家，字次翁，又字士英、魯夫，號小仙，江夏（今湖北武漢）人。吳偉幼年時，父親去世，吳偉流落至海虞（今江蘇常熟），被收養於錢昕家，陪錢昕的兒子讀書，吳偉虛心好學，對繪畫產生了濃厚的興趣，畫山水、人物都非常逼真。錢昕見到吳偉畫的畫，認為他前途不可限量，就出錢資助他拜師學畫。後來，吳偉的畫名逐漸傳開。17歲時，他闖蕩南京，受到成國公朱儀賞識。朱儀驚呼吳偉為小仙人，從此，吳偉便以「小仙」為號。

　　據傳吳偉曾在醉中蓬首垢面地在皇帝面前弄翻墨汁，信手塗抹畫成《松風圖》，被成化皇帝贊為「真仙人筆」。弘治時，吳偉又被賜予「畫狀元」圖章，深受寵遇。但吳偉生性狂傲，看不慣官場的虛偽和腐敗，毅然離開宮廷，回到南京過無拘無束的生活。他最後一次被召是武宗即位時，尚未赴京就因飲酒過量

醉死，時年五十歲。

　　吳偉擅長畫水墨寫意、人物、山水。為明代中葉創新畫家。主要取法南宋畫院體格，筆墨恣肆，神韻俱足，早年畫法較工細，中年用筆蒼勁豪放、潑墨淋漓。吳偉是戴進之後的「浙派」名將，追隨者眾，形成興盛一時的浙派山水「江夏派」。

吳偉〈長江萬里圖〉

　　吳偉畫法與戴進相似，畫時潑墨如雲，旁觀者駭，巨細曲折，各有條理，人皆為之嘆服。

吳門四家

　　吳門四家是指明代沈周、文徵明、唐寅和仇英四位著名畫家，也稱明四家。由於他們均為南直隸蘇州府人，活躍於蘇州（別稱「吳門」）地區，所以又稱為「吳門四傑」。沈周、文徵明是吳派文人畫最傑出的代表，其繪畫創作以山水為主，描寫江南風光和文人園林。「吳門四家」中的唐寅與仇英代表了吳門四

家中的另外兩種類型。唐寅詩書畫俱佳，修養廣博，號稱「江南第一才子」。他閱歷較廣，入世較深，題材範圍寬廣，不拘一格，古今皆能。仇英專畫傳統題材，摹古功底深厚，擅長工筆重彩人物與青綠山水，畫風嚴謹。吳門四家逐漸取代宮廷繪畫和浙派的地位，在文人士大夫中，受到了普遍的重視。

沈周〈山居圖〉

沈周（1427 － 1509）

字啟南，號石田，晚號白石翁，世代隱居吳門。其繪畫題材廣泛，山水、人物、花鳥皆能，尤以山水畫的創作最具盛名。他的山水畫在藝術表現形式上呈「粗」「細」兩種面貌，習慣上被稱為「粗沈」和「細沈」。其主要藝術特色是：筆墨上，既汲取宋院體和明浙派的硬度和力感，下筆剛勁有力，運用整飭的山石輪廓線條和短筆皴法，同時保留元人的含蓄筆致，磅礴蒼潤，形成了質樸、平淡、宏闊的特徵。

　　沈周具有多方面的藝術學養，在詩文書畫等方面都有很高的造詣。他的詩格調平易自然，親切感人，有題畫詩，如「風送濤聲帶草香，溪山深處任綠狂。放開雙眼乾坤外，看遍浮雲空自忙」，從中可以看到畫家豁達的性格和追求自由的精神。

　　沈周作品中偽作很多，大都是同時代人的仿作，還有就是代筆。祝允明說沈周偽品的情況是：「其後贋幅益多，片縑朝出，午已見副本；有不十日到處有之，凡十餘本者。」而沈周仁厚待人的本性，也造成了鑑定上的難度。王鏊云：「先生高致絕人，而和易近物……或作贋作求題以售，亦樂然應之。」又詹景鳳《東圖玄覽編》記載，文徵明買得沈週一幅山水，是沈周自稱得意之筆，謂八百文錢購得，感到很便宜。顧從義欲向文求得此畫，文不忍割愛。顧便辭別了文而到專諸巷，以七百文錢買得相同一幅，又返回問文徵明，文說他也是從那個人手中買到的。這段故事說明當時很多人都學沈周的畫，且藝術水準很高，時代氣息又相同，故很難辨別真偽，連他的學生文徵明也會以假當真。

文徵明（1470 － 1559）

　　初名壁，後以字行，改字征仲，號衡山居士，嘉靖初年曾任翰林院待詔。工詩文書畫。繪畫擅長山水、蘭竹、人物、花卉等。山水畫畫風的粗筆源自吳鎮、沈周，取趙孟古木竹石

法，筆墨蒼勁淋漓，又帶干筆皴擦和書法飛白，於粗簡中見層次和韻味；細筆取法王蒙，布景繁密。

　　文徵明在科舉考試中屢屢失意，一直考到五十三歲，白了少年頭。五十四歲時，由工部尚書李充嗣推薦，經吏部考核，被授職低俸祿的翰林院待詔。這時他的書畫已具盛名，求其書畫者很多，因此受到翰林院同僚的嫉妒和排擠。文徵明五十七歲時出京辭歸，回蘇州定居，自此專注於詩文書畫，不再追求仕進，以戲墨濡翰自遣。晚年聲譽卓著，號稱「文筆遍天下」，購求書畫者甚眾，以致「海宇欽慕，縑素山積」。他年近九十歲時，還孜孜不倦，為人書寫墓誌銘，尚未寫完，便「置筆端坐而逝」。

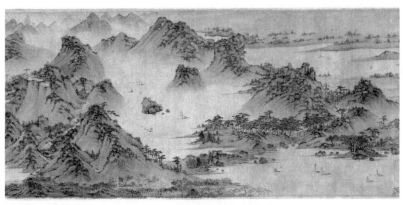

文徵明《吳中勝概圖》（局部）

　　文徵明書法溫潤秀勁，穩重老成，法度謹嚴而意態生動。有儒雅之氣。文徵明比沈周的年壽更長，作品數量多，流傳

廣。他是繼沈周之後的吳門畫派的領袖，門人、弟子眾多，形成當時吳門地區影響最大的繪畫流派。

唐寅和仇英代表了吳門畫家中的另一類型。

唐寅（1470 － 1524）

字伯虎，又字子畏，以字行，號桃花庵主、六如居士、逃禪仙吏等，明代著名畫家、文學家。吳中四才子之一。唐寅 30 歲前主要是讀書求知，熱衷功名，風流倜儻。29 歲高中解元第一名，可惜 30 歲赴京考試卻被捲入「科場行賄案」，受到牽連，失去了做官的機會，從此遠離官場。他在圖章中自命「江南第一才子」「南京解元」，流露出了對功名利祿及封建禮教的嘲弄。其《五十言懷詩》寫道：

> 笑舞狂歌五十年，花中行樂月中眠。
> 漫勞海內傳名字，誰信腰間沒酒錢。
> 書本自慚稱學者，眾人疑道是神仙。
> 些須作得功夫處，不損胸前一片天。

這是唐寅的題畫詩，也可以看作畫家的自況。唐寅擅長畫人物、山水、花鳥。其山水畫早年師法周臣，後師法劉松年、李唐，加以變化，畫中山重嶺復，以小斧劈皴為之，雄偉險峻，而筆墨細秀，布局疏朗，風格秀逸清俊。其人物畫多為仕女及歷史故事，師承唐代傳統，線條清細，色彩豔麗清雅，體

態優美,造型準確;亦工寫意人物,筆簡意賅,饒有意趣。其花鳥畫長於水墨寫意,灑脫隨意,格調秀逸。除繪畫外,唐寅亦工書法。

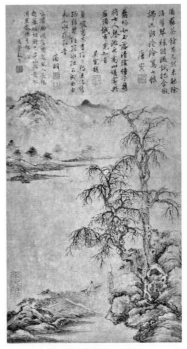

唐寅〈攜琴訪友圖〉

相傳唐寅的老師沈周是祝枝山為他找的。唐寅幼年時,父親在蘇州開酒店謀生。店面潔淨雅緻,文人墨客常來飲酒吟詩。唐寅自幼聰明,喜歡畫畫,畫出得意的畫就張貼在酒店牆上。有一次,才子祝枝山來到酒店喝酒,很欣賞牆上的畫,就問老闆畫的作者是誰。老闆回答說是自己兒子畫的。祝枝山很驚訝,要求見見孩子,並準備找一位丹青妙手教他作畫。不久,祝枝山帶著畫家沈周來到了酒店。沈周也很欣賞唐寅的畫,於是想考考他才氣如何,就出了一個字謎:「去掉左邊是樹,去掉右邊是樹,去掉中間是樹,去掉兩邊是樹,這是什麼字?」唐寅略一思考就說出了謎底是個「彬」字。見唐寅如此聰慧,沈周大為高興,就答應收唐寅為徒。

仇英（1482 − 1559）

　　字實父，號十洲，江蘇太倉人，後移居吳縣。史籍記載「其出甚微，嘗執事丹青」。名畫家周臣發現其繪畫才能，收為門徒。仇英是當時臨摹古畫的高手，人以「奪真」「亂真」來評價他的臨摹古畫功力。仇英畫法主要師承南宋趙伯駒，擅畫人物，形象生動而造型優美，具有明顯的時代特色，體現了有明一代的審美理想。

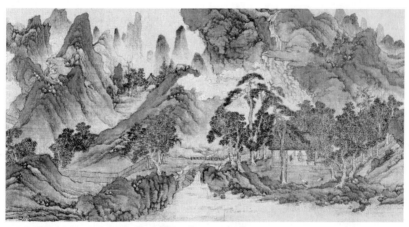

仇英〈輞川十景圖〉

　　仇英在山水畫領域同樣功力深厚，取法南宋院體山水畫風，形體堅實，筆墨勁健酣放，以水墨淡彩和小青綠為主。仇英在其藝術生涯中，創作了大量精美的青綠山水畫。

白陽山人

陳淳（1483 — 1544），長洲（今江蘇蘇州）人。字道復，
號白陽，又號白陽山人，文徵明弟子。陳淳作畫最初以元人為
法，喜畫水墨寫意。他注重寫生，一花半葉，疏斜不亂，咄咄
逼真，傾動時輩。從他現存作品中即可見風格和用筆皆收放自
如，陳淳除了精繪畫還能詩文，擅書法。他常常借助詩文寄寓
高潔自賞、超然絕塵的人格理想，這使得他的水墨寫意花鳥藝
術在士大夫中間引起了強烈的共鳴，為時輩所推崇。

陳淳〈水墨荷花〉

最能顯示陳淳繪畫造詣的是他的花卉畫，其淺色淡墨的
技巧和毫不做作的用筆，被畫史典籍贊為「淺色淡墨之痕俱化
矣」。陳淳與同時代的花鳥畫名家徐渭（號青藤道人）齊名，被
畫壇並稱為「白陽青藤」。

陳淳中年後自立門戶，筆法肆意而形象生動。陳淳早年師

從文徵明，是文徵明門下聲譽最高者。陳淳在筆墨技巧上的突出貢獻在於他進一步發揮了水墨的表現功能。他很好地利用了生紙性能，使筆墨水分在形象塑造中產生了前所未有的微妙效果。其作品深受當時文人士大夫的讚賞，對後世產生了重要影響。

▎青藤道人

　　徐渭（1521 － 1593），紹興府山陰（今浙江紹興）人。初字文清，後改字文長，號青藤老人、青藤道人、天池山人，明代著名文學家、書畫家、戲曲家、軍事家。與解縉、楊慎並稱「明代三大才子」。

　　徐渭生於官紳家庭。出生百日，父親去世，由母親撫養成人。徐渭曾擔任胡宗憲幕僚，助其剿滅徐海。胡宗憲被下獄後，徐渭憂懼而狂，自殺九次卻不死。後因殺繼妻被下獄判死，被囚七年後，得張元忭等好友救出。此後南遊金陵，北走上谷，縱觀邊疆要塞，常慷慨悲歌。晚年非

徐渭〈墨葡萄圖〉

常貧苦,藏書數千卷被變賣殆盡,自稱南腔北調人,卒於萬曆二十一年(1593年),享年七十二歲。有《南詞敘錄》、雜劇《四聲猿》等。

徐渭多才多藝,性格狂放恣肆,在詩文、書畫、戲曲等方面均獲得較大的成功。他的畫氣勢縱橫奔放,筆簡意賅,水墨淋漓,多用潑墨,水墨交融,虛實相生,生動無比。又融勁健的筆法於畫中,書法與繪畫相得益彰,給人以震撼的視覺衝擊力。徐渭擅長畫水墨花卉,用筆放縱,畫殘菊敗荷,水墨淋漓,古拙淡雅,別有風致。他性喜藏書,購書近萬卷,書樓有「青藤書屋」,一稱「榴花書屋」,畫家陳洪綬為之題寫匾額,至今猶存。徐渭的書法和明代書壇沉悶的氣氛相比顯得特別突出,最擅長氣勢磅礴的狂草。

徐渭晚年窮困潦倒,靠賣書畫度日,自書《題墨葡萄詩》:「半生落魄已成翁,獨立書齋嘯晚風。筆底明珠無處賣,閒拋閒擲野藤中。」當是其晚年境況的真實寫照。

南陳北崔

晚明畫家陳洪綬與崔子忠在中國繪畫史上並稱為「南陳北崔」,兩人生活於同一時代,均以人物畫名世,學者常將兩人相提並論。

陳洪綬（1598 － 1652）

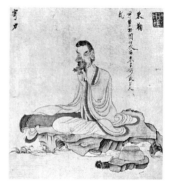

　　字章侯，號老蓮，晚號老遲、
悔遲，浙江諸暨楓橋人，代表作
有〈歸去來辭圖〉。陳洪綬出身於文
人家庭，一生坎坷。他與晚明文人
交往甚多，能詩，尤其長於繪畫，
在花鳥、山水、人物等方面都有很

陳洪綬〈歸去來辭圖〉（局部）

深的造詣。他的人物畫用線清圓細勁，宛若游絲，造型融古開
今，「以篆籀法作畫，古拙似魏晉人手筆」。

　　陳洪綬為人剛直，從不依附權勢。相傳一位官員喜愛陳洪
綬的畫，聲稱自己有幅古畫，不知是哪個朝代的，請陳洪綬到
他的船艙中去鑑定一下。不料陳洪綬到了船上之後，那官員拿
出來的不是古畫而是絹，執意要陳洪綬為他作畫。陳洪綬一面
破口大罵，一面脫衣要往水裡跳，弄得那官員只好作罷。

　　陳洪綬在版畫方面的成就尤為突出。明末清初是中國版畫
的黃金時代，陳洪綬創作的版畫更是深受人們喜歡。他的版畫
稿本，主要是用作書籍插圖或用來製作紙牌（葉子），著名的有
〈九歌圖〉及〈屈子行吟圖〉十二幅，〈水滸葉子〉四十幅，以及
他逝世前一年所作的〈博古葉子〉四十八幅等。

　　陳洪綬的山水花鳥也都是筆墨精煉、色彩古豔的佳作，如
〈荷花鴛鴦圖〉以及〈雜畫冊〉等。

崔子忠（約 1574 － 1644）

　　字青蚓，一字道母，山東萊陽人，代表作品有〈雲中玉女圖〉、〈伏生授經圖〉等。畫史上稱崔子忠「善畫人物，規模顧、陸、閻、吳名蹟，唐以下不復措手。白描設色能自出新意」，並將其畫作稱為「儒者筆墨」。崔子忠為人處世品格高潔，通經史且能詩善畫。據說他在明亡後入土室不出，絕食而死。

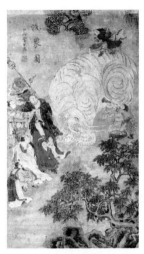

崔子忠〈洗象圖〉

▌四王吳惲

　　「四王吳惲」，指王時敏、王鑑、王翬、王原祁、吳歷、惲壽平六位清初畫家，又被稱為「清初六大家」，被認為是清代畫史上的「正統派」。

　　四王即王時敏、王鑑、王翬、王原祁四人。他們之間有著師友或親屬的關係，在繪畫風格和藝術追求上，直接或間接受到董其昌的影響。「四王」畫風崇尚摹古，技法功力深厚，作品趨於程式化，受到上層社會的欣賞和提倡，被稱為「畫苑正統」。

王時敏（1592 － 1680）

曾鯨〈王時敏小像〉

字遜之，號煙客、西廬老人，太
倉（今江蘇）人。他的祖父王錫爵、
父親王衡都是高官，他因庇蔭任太常
寺少卿（別稱「奉常」），故人稱「王
奉常」。王時敏在「四王」中年齡最
長，影響也最大。其筆墨工夫和審美
都有著深厚的修養，以他為首的婁東
畫派在當時便影響深遠。入清後他
堅持隱居不仕，工詩文、書、畫，
尤其擅長山水。王時敏精研宋元名
蹟，受董其昌影響較深，不遺餘力地
摹古，深究傳統畫法，表示「唯此為
是」。王時敏以化用古人的筆墨技巧
為能事，認為「古法漸湮，人多自出
新意，謬種流傳，遂至邪詭不可救
挽」。他對不繼承傳統的做法是深不
以為然的，並且以「鐵肩擔道義」的
精神去力挽狂瀾。

王時敏〈叢林曲澗圖〉

王鑑（1598 － 1677）

清初著名畫家。字玄照、元照，
號湘碧，又號香庵主。江蘇太倉人。
崇禎六年（1633 年）舉人，後仕至廉
州知府，故稱「王廉州」。王鑑為明
代著名文人王世貞曾孫，出生於書香
門第，家藏書畫真跡甚富，為他鑑賞
臨摹歷代名畫真跡提供了十分有利的
條件。王鑑摹古功深，筆法非凡，主
要擅長山水。其作品缺乏獨創，少新
意，具有濃厚的復古思想。

王鑑〈夢境圖〉

王翬（1632 — 1717）

字石谷，號清暉老人等。江
蘇常熟人。清代著名畫家，被稱
為「清初畫聖」。其畫筆墨功底深
厚，長於摹古，能夠亂真，不為
成法所囿，部分作品富有寫生意
趣，構圖多變，勾勒渲染皴擦得
法，格調較為明快，在清代極負
盛名。

王翬〈虞山楓林圖〉

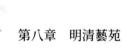

王原祁（1642 － 1715）

字茂京，號麓臺，一號石師道人。
清代著名畫家，江蘇太倉人。他是王時
敏的孫子，山水頗繼祖法。

王原祁聰明有才華，為康熙時進
士，曾任戶部侍郎（少司農），故又被稱
為「王司農」。在繪畫方面，他得祖父
和王鑑的傳授，幾乎畢生臨古，尤其喜
歡臨摹黃公望，筆墨生拙，韻味醇厚。
王原祁在創作中喜歡用干筆積墨法，連
皴帶染，由淡而濃，由疏而密，反覆皴
擦。不過，他的作品是一點點皴擦出來
的，一幅畫要數十天才能完稿，顯得瑣
碎、重複，缺乏整體感和連貫之氣。

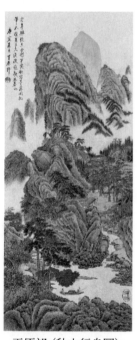

王原祁〈秋山行舟圖〉

由於王原祁受皇帝賞識，學他風格者上千，成為「婁東
派」，對後世影響極大。王原祁主纂的《佩文齋書畫譜》，卷帙浩
繁，材料豐富，為後世愛好書畫者提供了極珍貴而全面的資
料。

吳歷（1632 － 1718）

清初著名畫家。本名啟歷，號漁山、桃溪居士，又號墨井

道人，江蘇常熟人。幼學畫，稍長學琴。早年多與來華的牧師、神父往來，1682年在澳門加入耶穌會，名為西滿・沙勿略，並遵習俗取葡式名雅古納。常居聖保祿教堂，吟詩作畫，有〈漁山袖珍冊〉、〈秋山紅葉圖〉、〈白傅溢江圖卷〉等作品面世。吳歷後來離開澳門，在江浙一帶傳教，1718年卒於上海。

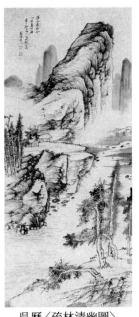

吳歷〈疏林清幽圖〉

惲壽平（1633 － 1690）

初名格，字壽平，以字行，又字正叔，別號南田，又號白雲外史、雲溪史、東園客、巢楓客、草衣生、橫山樵者。江蘇武進人，清初著名畫家。創常州派，為清朝「一代之冠」。惲壽平以瀟灑秀逸的用筆直接點蘸顏色敷染成畫，講究形似，但又不滿足於形似，有文人畫的情調。

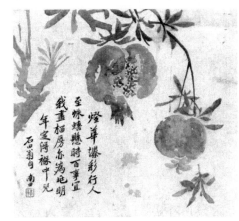

惲壽平〈墨骨花卉圖〉

其山水畫亦有很高成就，以神韻、情趣取勝。他又善詩文和書法，詩被譽為「毗陵六逸之冠」。書法主要學褚遂良，被稱為「惲體」。其父惲日初為崇禎六年（1633年）副榜貢生，復社要人，曾拜著名理學家劉宗周為師，後為「東南理學之宗」。叔父惲向為著名山水畫家，自創一派。

八大山人

朱耷（1624－約1705），明末清初畫家，字刃庵，號八大山人、雪個、個山、驢屋等，江西南昌人，明寧王朱權後裔。明亡後削髮為僧，後改信道教，住南昌青雲譜道院。擅書畫，花鳥以水墨寫意為宗，形象誇張奇特，筆墨凝煉沉毅，風格雄奇雋永；山水書法師法董其昌，有靜穆之趣，得疏曠之韻。

朱耷生長在宗室家庭，從小受到父輩的藝術陶冶，聰明好學，8歲時便能作詩，11歲能畫青綠山水，還能懸腕寫米家小楷。明亡後做道士，晚年自構寤歌草堂，賣畫度日，直到81歲去世。

朱耷有一首題畫詩說：

墨點無多淚點多，山河仍是舊山河。
橫流亂世权椰樹，留得文林細揣摩。

這首詩表現了對故國的眷戀。朱耷內心充滿家國破滅的痛楚，常常伏地嗚咽，唏噓泣下，忽又仰天大笑，慷慨悲歌。他

在署名時將「八大山人」四字連綴草書，有人說很像「哭之」或者「笑之」。

朱耷擅長畫山水和花鳥。他的畫筆情恣縱，逸氣橫生，不拘成法，蒼勁圓秀，章法不求完整而得完整。他的一花一鳥著眼於布局上的地位與氣勢，如在繪畫布局上發現不足之處，有時用款書來補其意。八大山人能詩，書法精妙。他的畫即使畫得不多，有了題詩，意境也就充足了。他的畫，使人感到小而不少，這就是藝術上的巧妙之處。

朱耷的藝術對後世的影響極大。齊白石對他極其崇拜，曾有詩曰：

青藤（徐渭）雪個（八大山人）遠凡胎，
缶老（吳昌碩）當年別有才。
我願九泉為走狗，
三家門下轉輪來。

八大山人小品

▌苦瓜和尚

山水有清音，得者寸心是。
寒泉漱石根，冷冷豁心耳。
何日我攜家，耕釣深雲裡。
唸唸心彌悲，春風吹月起。

—— 石濤《題畫山水》

石濤（1641－約1710），原姓朱，名若極，號大滌子、清湘陳人等，晚號瞎尊者，自稱苦瓜和尚、濟山僧，石濤是其常用號。祖籍廣西桂林全州。幼年遭變後出家為僧，法名原濟，亦作元濟。後來厭煩寺內生活，還俗。石濤半世雲遊，以賣畫為生。早年山水師法宋元諸家，畫風疏秀明潔，晚年用筆縱肆，墨法淋漓，格法多變，尤精冊頁小品：花卉天真爛漫，瀟灑雋朗，

石濤小品

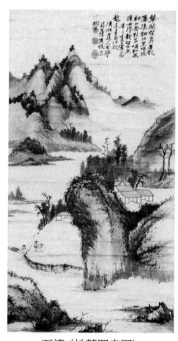

石濤〈松蔭聞泉圖〉

清氣襲人；人物生拙古樸，別具一格。石濤存世作品有〈搜盡奇峰打草稿圖〉、〈竹石圖〉、〈山水清音圖〉等，著有《苦瓜和尚畫語錄》。

石濤還是著名的繪畫理論家。他的繪畫論著《苦瓜和尚畫語錄》論及藝術與現實的統一、心物統一，還有借古開今論、不似之似論、遠塵脫俗論等，在今天仍被畫界奉為圭臬。

石濤在繪畫中力主獨創。他痛感當時畫家「動輒仿某家，法某派」的惡習，振臂高呼：「我之為我，自有我在。」「不恨臣無二王法，恨二王無臣法。」「古之鬚眉不能生在我之面目；古之肺腑不能安入我之腹腸。」他甚至豪邁地說：「縱使筆不筆，墨不墨，畫不畫，自有我在。」他在長期實踐中一直堅持獨創，並在艱苦探索中取得了驕人的成績，成為清代山水畫巨匠。

除了繪畫，石濤還長於書法篆刻，兼工園林疊石。

▋ 揚州八怪

揚州八怪是清代中期活動於揚州地區一批風格相近的書畫家總稱，或稱揚州畫派。在中國畫史上，八怪名字說法不一，較為公認的是金農、鄭燮、黃慎、李鱓、李方膺、汪士慎、羅聘、高翔等人。

揚州自隋唐以來經濟繁榮，雖經歷代兵禍，但由於地處要沖，交通便利，物產豐富，土地肥沃，戰亂之後，總是能很快

恢復繁榮。到了清代，經康熙、雍正、乾隆三朝發展，又呈繁榮景象，成為中國東南經濟重鎮和全國的重要貿易中心。富商巨賈，四方雲集，鹽業尤盛，富甲東南。當時的揚州，不僅是東南的經濟重心，也是重要的文化藝術中心。富商巨賈為了滿足自己的奢侈生活，開始在書畫方面著力搜求。平民中稍富有者，亦求書畫懸之室中，以示風雅，民諺有「堂前無字畫，不是舊人家」之說。對字畫的大量需求，使大批畫家會集於揚州。據《揚州畫舫錄》記載，本地畫家及各地來揚州的畫家稍具名氣者有一百多人，「揚州八怪」是其中的聲名顯赫者。以「揚州八怪」為代表的揚州畫派的作品，無論是立意還是構圖用筆，都有鮮明的個性。

「揚州八怪」究竟「怪」在哪裡？有人認為他們為人怪，八怪本身大都有著坎坷波折的身世，一身不平之氣，對貧民階層深表同情。他們內心豐富的情感或表諸書畫，或著於詩文。但他們的日常行為，都沒有超出當時禮教的範圍，並不似晉代文人那樣放縱、裝痴作怪、哭笑無常。只不過他們大都有著特立獨行的個性特點，各自有自己對美的追求。

「八怪」在藝術創作上，多是獨闢蹊徑。他們要表達出內心真實的自我和宇宙觀。他們的學識、經歷、藝術修養、深厚功力和藝術追求，已不同於同時代一般畫家了。他們特立高標的品行立意，揮灑自如、不落窠臼的技法和用筆，令人耳目一新。

「揚州八怪」一生的志趣大都非常接地氣，貼近百姓生活，

他們將真實的情感融匯到詩文書畫之中，反映出民間的疾苦，發泄出內心的苦悶，表達出內心對美好理想的追求和嚮往。鄭板橋的《撫孤行》、《難得糊塗》、《逃荒行》等均是如此。

「八怪」最喜歡畫梅、竹、石、蘭等，以此來表達自己清高的志趣。

金農〈梅花〉

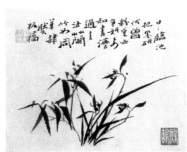

鄭板橋〈蘭竹〉

▍海上三任

任熊、任薰、任頤合稱「海上三任」，為「海上畫派」的代表人物。

任熊（1823－1857）

字渭長，號湘浦，浙江蕭山人。任熊寓蘇州、上海，以賣畫為生，人物、山水、花鳥翎毛、走獸蟲魚無所不能。尤精人物畫，學陳老蓮（即陳洪綬），能得其精華。進而遠

任熊人物畫

溯唐人，得貫休遺意。任熊筆法凝重遒勁，形象誇張，得人之神采，自成一家，被譽為「諸任之白眉」。又與張熊、朱熊號稱「海上三熊」。他妙解音律，善奏古琴；通篆刻、書法，是一位才華橫溢、影響深遠的大家。

任頤（1840 － 1895）

初名潤，後改名頤，字伯年，別號山陰道人、山陰道上行者。浙江山陰（今杭州蕭山）人。幼時隨父學畫，後得任熊、任薰指授。擅畫人物、花卉、翎毛、山水，尤工肖像，被譽為「曾波臣後第一手」。其畫在江南一帶影響甚大，為「海上畫派」的代表人物。

任頤花卉圖

「海上三任」的崛起，標誌著清代人物畫融古創新的成功。他們所倡導的市民化、世俗化、職業化傾向改變了傳統中國畫的內涵，為傳統中國畫增添了新的理論和實踐內容。傳統中國畫由此從清以來保守衰微的困境中突圍出來，開闢出一條與以往主流菁英式繪畫不同的、貼近社會大眾的發展道路。

任薰（1835 － 1893）

字阜長，任熊的弟弟。任熊畫人物宗陳老蓮，任薰也是如

此，人物、花鳥兼擅。評論者認為他的冊頁小幅更佳，結構深邃，筆墨精巧，設色雅豔。任薰晚年人物畫精氣神愈加彰顯，藝術手法更加嫻熟。他曾參與設計蘇州著名園林 —— 怡園，表現了他繪畫以外的才能。

任薰花鳥畫

▌苦鐵畫氣

吳昌碩，原名俊，又名俊卿，字昌碩，別號缶廬、大聾、苦鐵等。1844年生於浙江省安吉縣鄣吳村，卒於 1927年。書法先後學顏真卿、鐘繇和《祀三公山碑》、《嵩山石刻》等，後半生專注於《石鼓》。顏書寬博豐厚之

吳昌碩像

體勢，鐘繇書法質樸典雅之氣息，都對吳昌碩的藝術審美取向產生了重要影響。吳昌碩「詩、書、畫、印」四絕，為一代宗

師，晚清民國時期著名書法家、國畫家、篆刻家，與任、蒲華、虛谷齊名，被稱為「清末海派四大家」。吳昌碩最擅長寫意花卉，他把書法、篆刻的運刀、行筆、章法等融入繪畫，形成富有獨特金石味的畫風。吳昌碩所作花卉木石筆力矯健，縱橫恣肆，氣勢雄強，虛實相生，主體突出，用色對比強烈，畫面極具視覺衝擊力。他被譽為「石鼓篆書第一人」，在詩文、金石等方面均有很高的造詣，在繪畫、書法、篆刻上都是里程碑式的人物。

吳昌碩〈荷花〉

　　吳昌碩的繪畫理念，是將「畫氣」超越於「畫形」之上，一任主現抒寫，而不拘於物象。

第九章　先秦音樂

第九章　先秦音樂

▌音樂術語

侈樂

侈樂是以鐘鼓、管簫等打擊吹奏樂器為主,聲音響亮、樂調詭異的音樂。

需要指出的是,在實際應用中,「侈樂」一詞多含貶義。禹死後,其兒子啟奪得帝王之位。從啟開始直到夏末帝王桀,無不在放縱自己縱情享樂。《呂氏春秋‧侈樂》載:「夏桀、殷紂作為侈樂,大鼓、鐘、磬、管、簫之音,以巨為美,以眾為觀;俶詭殊瑰,耳所未嘗聞,目所未常見,務以相過,不用度量。」從中可以看出,所謂「侈樂」實際上是「俶詭殊瑰」的新音樂,超出了人們慣常的欣賞範圍,「以巨為美」是追求宏大的氣勢,「以眾為觀」是指演出人數眾多。

侈樂的出現證實了人類進入階級社會以後,隨著生產力水準的相應提高,音樂表演的規模也隨之擴大。

巫樂

商王朝自湯至紂,傳十七世,三十一王,共五百餘年。商代在中國歷史上創造了輝煌燦爛的青銅文化,音樂也進入了一個新的發展階段。商族倍加崇尚鬼神,商人的音樂以「巫樂」和「淫樂」為主。巫是一種原始的宗教。在商代人的宗教觀念中,

「上帝」是至高無上的，死去的祖先在人們心目中也占有重要地位。商王朝巫風熾烈，各種巫術活動層出不窮，巫覡便是人和鬼神之間溝通的「使者」。男稱覡，女稱巫，都有著較高的地位，他們能歌善舞，而且是神權統治的直接實施者。

巫樂的首要特徵是粗野荒誕、酣歌狂舞、漫無節制，祭祀的歌舞常常夜以繼日地進行。例如為了祈雨，巫師們邊奏樂邊歌舞，連續兩天甚至四天。

高品質的青銅器和高水準的歌舞人才的出現，使商代巫樂華麗動人，場面熱鬧非凡。巫樂表現的內容豐富多彩，有降神、求雨、征戰、田獵等，也有兩情相悅的男女愛情生活。巫樂不僅娛神，同時也娛人。

淫樂

所謂「淫樂」指不同於正統雅樂的俗樂。《禮記‧樂記》：「凡奸聲惑人，而逆氣應之；逆氣成象，而淫樂興焉。」說的就是這種音樂。淫樂是達官貴族縱情享樂的工具。帝王常命令樂師創作華麗放蕩的音樂，讓演員表演華麗奢侈的歌舞。商代統治者不僅貪圖生前享樂，而且幻想在死後也能尋歡作樂。1950年，在河南安陽武官村出土的商代前期貴族奴隸主大墓中，有這樣的場景：被迫為奴隸主殉葬的奴隸和姬妾共80多人，墓南的殉葬坑裡還有150多人被悽慘地奪去生命。在墓室的四側，還有

24具女性骨架和一些表演樂舞所用的道具，可以推想，這24人生前很有可能是樂舞奴隸。《史記‧殷本紀》記載商朝最後一個帝王商紂製作的「淫樂」：「大聚樂戲於沙丘，以酒為池，懸肉為林，使男女裸，相逐其間，為長夜之飲。」所有這一切表明，商代的「淫樂」內容荒誕汙穢，形式華麗奢侈，是供奴隸主貴族盡情享樂的音樂。

禮樂

禮樂是中華文明的重要組成部分，中華的禮樂文化奠定了中國成為禮儀之邦的基礎。禮樂文化並不是周代的發明，在夏商時就已產生。隨著周王朝的建立，以德治國的思想開始萌芽。以德治國就要把無形之德變為有形之物，靠的是周公所制禮樂。按照甲骨文、金文的字形，禮就是禮器。禮要表現為儀，儀則要表現為序。比如，在請神的祭祀儀式上，接受致敬和禮拜的天神地祇、列祖列宗，誰坐「主位」，誰算「列席」，要有一個序列；同時參加祭祀的人，誰是主祭，誰是助祭，也要有個序列。如此才能「行禮如儀」。顯然，禮的本質就是秩序，「禮」從外部提供規範，一切均有秩序。

禮規定每個人對應的身分地位，如君臣父子、夫妻兄弟，都各自有應盡的權利和義務，各自安分守己。禮引導人們正確處理人與神的關係，以及人與人的關係。而禮制，正是把這一

切以制度的形式固定下來。

由於禮制中的尊是相對的尊，無法讓人人生而平等，有的尊有的卑，未必讓人心悅誠服。周公自有他的解決辦法，那就是用「樂」來調和這些矛盾。「樂」透過樂曲、詩歌、舞蹈，從人的情感出發，調和人內在的精神，從而以音樂的和諧來求得天地、君臣、上下人心的和諧，達到社會秩序的穩定、民眾心態的平和，這就是周公制禮作樂的意義。在周公看來，禮樂是一種鞏固政權、穩定社會、維持秩序和安定人心的工具。在數千年的中華文明發展史上，禮樂文明產生了重大而深遠的影響，至今仍有其強大的生命力。

雅樂

雅樂，指「典雅純正」的音樂，是中國古代在祭祀天地、神靈、祖先等典禮中所呈現的集音樂和舞蹈於一體的藝術形式。雅樂在周代廣泛用於天地祭祀、宮廷禮儀、宗廟鄉射、軍事大典等各個方面的儀式中，隆重而又煩瑣。

周代在禮樂制度基礎上建立起中國歷史上第一個宮廷雅樂體系。雅樂典雅莊嚴，平正和諧，篇幅宏大而規整，節拍緩慢，以齊奏為主，演奏場合很是講究，奏樂的時間與音樂內容有著極其細緻的規範，《禮記·月令》對一年中每個月奏何音、何律都有詳細的描述。

　　雅樂並不僅僅是聲音華美的音樂，其根本出發點和落腳點在於昇華人的道德境界，同時也是一種宣揚統治功績的手段。因此，雅樂不可避免地帶有違背音樂藝術自身規律的痼疾。到了宋代，雅樂在樂器編制、樂律制度和音階調式等方面都存在混亂的現象，使得雅樂日益衰微。宋代以後的統治階級越來越提倡復古，卻使得雅樂更加脫離現實，成為沒有生命力的音樂古董。

　　雅樂作為中國音樂歷史上縱貫數千年自成體系的樂種，是值得加以系統考察、研究的，事實上它也是我們民族音樂文化的一個組成部分。

六藝

　　周王朝分前後兩個時期：西周和東周。西周是中國奴隸制達到鼎盛的階段，創造了中國文化前所未有的輝煌，為中國傳統文化的發展奠定了基礎。周朝時，出現了對中國文化產生深遠影響的「六藝」：《書》、《易》、《詩》、《樂》、《禮》、《春秋》。其中的《詩》、《樂》奠定了傳統音樂最基本的審美追求。

　*《書》：又稱《尚書》，從內容上可分為兩類，即祭祀類和戰爭類；從文體形式上也可以分兩類，即上行的奏議類，下行的詔令類。《尚書》的文章結構完整，層次分明，不少篇章很有文采，但也有很多內容古奧難懂。

* **《詩》**：即《詩經》，是中國歷史上第一部詩歌總集，收入從西周初年到春秋中葉五百年的詩歌三百零五篇。這些詩歌有的是從民間採集的，也有的是公卿大夫給周天子的「獻詩」，最後統一由周王室收藏。「不學詩，無以言」，春秋時期，諸侯在宴饗、會盟時，莫不賦詩，可見《詩》流傳普遍。其作品可以用樂器伴奏演唱，所以《詩經》也被人稱為中國古代第一部樂歌總集。

* **《樂》**：已失傳。亦有說法認為，《詩》、《樂》實際上是一體的，《詩》記詞，《樂》記譜。

* **《禮》**：又稱《周禮》，是周王室為管理天下而確立的典章規範。「禮」就是禮儀，要求國民遵守禮儀，提高道德修養，周公制禮作樂，奠定了周禮的基礎。

* **《春秋》**：是先秦時人們對史書的通稱，除周王室外，各諸侯國也都設史官。孔子根據魯國史料修訂為編年體史書《春秋》，實際包含了當時各國的歷史。該書常以一字一語之褒貶寓微言大義，稱為「春秋筆法」。

還有一種說法認為，六藝指「禮、樂、射、御、書、數」這六門功課，其中禮、樂是核心，樂即舉行各種儀式時的音樂、舞蹈。

六樂

即六代樂舞，是指從傳說時代的黃帝開始，中間包括堯、

舜、禹，下至商湯、周武王六代帝王時期的樂舞。六代樂舞被後世儒家奉為正統音樂的最高典範。主要包括黃帝之《雲門大卷》、唐堯之《大咸》、虞舜之《九韶》、夏禹之《大夏》、商湯之《大濩》、周武王之《大武》。

　　《雲門大卷》簡稱《雲門》，是一部崇拜雲圖的樂舞。「雲門」的得名說法不一，大致是將黃帝美化為天上的瑞雲。瑞雲變幻莫測，色彩斑斕，就像人們心中的黃帝；同時人們將美好的品德賦予黃帝，如《太平御覽》所載：「（黃帝）德如雲出其門，民可有於族類。」堯時的《大咸》是以崇拜水魚圖騰為主的樂舞。古人認為地神主管五穀，所以祭地神來祈求五穀豐登，充滿了浪漫主義的氣息。舜時的《九韶》因在樂舞表演時有九個段落而得名，表演時由排簫作為主要伴奏樂器，所以又稱《簫韶》。西元前 517 年，孔子到齊國聽到了《韶》的演出，受到極大的震撼，陶醉得「三月不知肉味」。《論語・八佾》記載：「《韶》，盡美矣，又盡善也。」「盡善盡美」的評價，表現了孔子對《九韶》的高度認可。

　　《雲門》、《大咸》、《九韶》這三部樂舞「頌神」。《大夏》歌頌大禹治水，《大濩》歌頌商湯伐桀，《大武》歌頌武王伐紂，都表現了宏大的戰爭場面，具有磅礴的氣勢，這三部樂舞是「頌人」。

八音

　　中國的器樂藝術素以豐富多彩而著稱。周代的樂器見於記載的已有七十種左右。根據樂器製作的材料可以分為金、石、土、革、絲、木、匏、竹八類,簡稱「八音」。「八音」的形成標誌著古代器樂藝術的發展進入了一個相對成熟的階段。這裡簡單介紹「八音」所包含的主要樂器:

* **金類樂器**:以金屬製成,以銅和錫為主要成分,其中以鐘類為主,其特性是聲音洪亮、音質清脆、音色柔和,足以代表中國樂器金石之聲。孤零零地懸掛在那兒叫特鐘,成群結隊、排著座次叫編鐘。不同大小、不同音律、不同音高的編鐘組合在一起,可以演奏出悠揚悅耳的樂曲。

* **石類樂器**:以大理石或者玉石製成,石質越堅硬,發出的聲音便越洪亮,主要是指磬,包括特磬、編磬、離磬、玉磬、笙磬、頌磬。

* **土類樂器**:以陶土為主要材料製成,包括塤、缶等。目前發現的塤距今已有 7,000 年的歷史,由最初的一個吹口發展到八孔、十孔。演奏出來的樂曲給人一種悠悠淒涼之美。缶最初為先民們裝食物的器皿,後來演變為樂器。

* **革類樂器**:以野獸皮革為主要材料製成,主要是鼓。鼓的作用很多,平時用於演奏,還可以配合舞蹈的節拍,戰時則可以用於激勵士氣。

* **絲類樂器**：以絲弦製成，商周以前只有琴、瑟兩種，秦漢以後才漸有箏、阮咸、箜篌、琵琶、胡琴等。琴在中國的樂器裡最具代表性，它的身價頗高，象徵著君王或隱士。貴族在欣賞音樂時必須正襟危坐，彬彬有禮，不能隨便離開座位，要有君子風度。琴瑟的出現，以富於歌唱性的特色和更加細膩的感情色彩反映了周代器樂的成熟與發展。琴和瑟常常一起出現，後人比喻夫妻感情的和諧為「琴瑟之好」。

* **木類樂器**：主要有柷、敔等。柷是古代打擊樂器，形如方形木箱，上寬下窄，演奏時用木棒左右撞擊，表示樂隊開始奏樂。敔也是打擊樂器，外形呈伏虎狀，虎背上有鋸齒形薄木板，用一端劈成數根莖的竹筒，逆刮其鋸齒發聲，表示樂曲的終結。

* **匏類**：是以草本植物「匏」的果實為底座製成的吹管樂器，主要有笙、竽等。

* **竹類**：是竹製吹管樂器，主要包括笛、簫、篪、排簫、管子等。

在古代三大樂器群體中，「八音」所指的八類樂器是中國先秦時期發明的，屬於「華夏舊器」；中古時期西域樂器大量傳入後，「華夏舊器」有的被保留，有的被淘汰，形成了二者共存的樂器多元化面貌；近古時期在繼承傳統的基礎之上，將一些西域樂器（篳篥、琵琶、橫笛等）改造成具有民族特色的樂器，

又引進並改造了胡琴、嗩吶、揚琴等外來樂器,逐漸形成了中國第三個歷史階段的樂器群面貌,並奠定了中國現在民族樂器群體的基礎。而「八音」一詞,後來逐漸成為中國傳統音樂的代稱。

鄭衛之音

春秋時鄭、衛兩國的民間音樂被稱為「鄭衛之音」,其歌詞現保存在《詩經·國風》中。《詩經·國風》共160篇,《鄭風》、《衛風》一共31篇,在《國風》中占比較大。其中的內容大多是表現民俗風情的,有不少表現男女愛情的內容,流露出年輕人對愛情的大膽熾熱、奔放浪漫的情感。精通音樂的魏文侯曾對孔子門徒子夏說:「聽鄭、衛之音,則不知疲倦。」鄭衛之音所表達的情感大膽、奔放、熱烈,使雅樂受到了很大的衝擊,因此獨尊雅樂的周王室及其維護者予以極力排斥和否定,儒家代表人物孔子就發出了「惡鄭聲之亂雅樂也」的聲音。反映儒家音樂思想的《樂記》也說:「鄭衛之音,亂世之音也。」但是不可否認,「鄭衛之音」豐富了音樂的表現內容,是先秦音樂繁榮的重要體現。

楚辭

楚辭,有三種含義。一是西元前4世紀由屈原創作的一種

新的詩歌體裁。二是漢代的劉向將屈原、宋玉及漢代的「騷體」作品合編成一部書，定名為《楚辭》，這是《詩經》以後，中國古代又一部具有深遠影響的詩歌總集。三是根據楚國方言所創作的一種歌唱形式。這種歌唱形式充滿著浪漫主義的色彩，感情豐富奔放，句式活潑生動，節奏音律獨具一格，且往往與詩、舞連於一體，具有濃郁的地域文化特色和神話色彩，它是最早的浪漫主義詩歌總集及浪漫主義文學源頭。《楚辭》是以楚地音樂、方言為基礎進行創作的、有著獨特文化傳統和鮮明地方特色的藝術作品，包括《離騷》、《九歌》（11篇）、《天問》、《九章》（9篇）、《遠遊》、《招魂》等。《楚辭》的代表作是屈原的《離騷》，一篇帶有自傳性質的長篇政治抒情詩。後人常以「風騷」代指詩歌，或以「騷人」稱呼詩人，可見屈原的影響之大。

春秋以來，楚文化一方面積極吸收了中原地區高度發展的華夏文明，一方面又保持了自原始社會以來重巫尚祭的風俗。因此，楚辭實質上是楚地原始祭神歌舞的延續。楚地音樂文化屬於「巫」的系統。東漢王逸《楚辭章句》記載：「昔楚國南郢之邑，沅、湘之間，其俗信鬼而好祠，其祠，必作歌樂鼓舞以樂諸神。」楚辭充滿著奇幻獨特的想像、絢麗鮮明的色彩、熱烈奔放的情感，以及對美好理想的執著追求，是古代音樂中極出色的篇章。魯迅先生讚揚楚辭「逸響偉辭，卓絕一世」。

《九歌》是古代楚國廣泛流傳的民間祭歌，是以組歌的形式呈現的，也是楚辭中的傑出代表。

　　《九歌》共有 11 首歌曲，「九」字是古代的滿數，泛指多數。它依所祭祀的不同天神、地祇、人鬼，而有不同的標題，分別是：《東皇太一》（祭天神·迎神曲）、《東君》（祭太陽神）、《雲中君》（祭雲神）、《湘君》（祭湘水男神）、《湘夫人》（祭湘水女神）、《大司命》（祭司人壽命之神）、《少司命》（祭司人子嗣之神）、《河伯》（祭黃河神）、《山鬼》（祭山神）、《國殤》（祭祀陣亡將士）、《禮魂》（送神曲）。

　　從其所描繪的內容來看，《九歌》已經具備了歌舞表演的性質。其形式是以靈巫為首表演迎神降神的歌舞，著意表現音樂的高低起伏、錯雜交響，舞蹈的華麗優美、驕姿奪目，服飾的鮮豔華貴、神采奕揚，充滿了熱烈奔放的氣息。

　　《九歌》中提及的樂器有鼓、鐘、竽、瑟等，在楚地墓葬中常有出土，如「虎座鳥架鼓」的奇特造型，反映了楚地音樂文化的特色。

　　《九歌》是世界上目前所見最為完整的大型祭神音樂的詩歌篇章，標誌著中國大型歌舞音樂的開端。

《樂記》

　　《樂記》是中國古代重要的音樂理論著作，據傳是戰國時期孔子再傳弟子公孫尼子所著。《樂記》舊有 23 篇，現存其前 11篇，約 7,000 字，保存在《禮記》和《史記·樂書》中。現存的 11

篇篇目為:《樂本》、《樂論》、《樂禮》、《樂施》、《樂情》、《樂言》、《樂象》、《樂化》、《魏文侯》、《賓牟賈》和《師乙》。

《樂記》深入且系統地總結了先秦時期實施禮樂制度的歷史經驗,從「樂與情」「樂與政」「樂與物」等方面闡述了先秦時期儒家的音樂審美思想,提出了比較完整的、有價值的音樂理論體系,奠定了中國早期的音樂美學基礎,在中國古代音樂發展史上造成了承前啟後的作用。

《樂記》就音樂與情感的關係做了深刻的剖析,強調表演者應具備良好的道德情操、真摯的思想感情、豐富的生活閱歷和深厚的實踐經驗。《樂記‧樂象篇》強調:「德者,性之端也;樂者,德之華也。是故情深而文明,氣盛而化神,和順積中,而英華發外,唯樂不可以為偽。」

《樂記》就音樂與政治的關係做了深入的論述。音樂本身是由長短不一的音符、豐富的節奏、起伏的旋律、動聽的音色等各種要素組合在一起的,給人以美好的想像,悅己悅人,陶冶情操,造成一種潤物細無聲的作用,所以音樂與政治的關係極為密切。《樂記‧樂本篇》:「治世之音安以樂,其政和;亂世之音怨以怒,其政乖;亡國之音哀以思,其民困。聲音之道,與政通矣!」所謂「審樂以知政」就是這個道理。儒家強調音樂在倫理上的教化作用,認為音樂是治理國家不可缺少的工具,強調禮、樂在社會穩定中的相互配合。

樂與物的關係也是《樂記》論述的重要內容。《樂記‧樂本

篇》說:「凡音之起,由人心生也。人心之動,物使之然也,感於物而動,故形於聲。聲相應,故生變;變成方,謂之音。比音而樂之,及干戚羽旄,謂之樂。」可見,音樂是一種表達情感的藝術。物是內心情感的源泉,聲是內心情感的花朵,人受到外界事物的影響而感情激動起來,就表現為「聲」;這些聲音互相應和,就產生各種各樣的變化,再用一定的規則將它們組織起來,就成為「音」(即音樂);用樂器把音演奏出來,再加上舞蹈,就成為「樂」(即樂舞)。音樂表現人的內心世界,揭示人的精神狀態,是聲音的藝術。由自然形態的聲音昇華為藝術形態的音樂,正是藝術勞動的過程。《樂記》對音樂的解釋體現了樸素的唯物主義觀點。

《樂記》還探討了音樂與「五行」之間的關係。《樂記》中將宮、商、角、徵、羽比附君、臣、民、事、物,像金、木、水、火、土那樣「皆按其位而不相奪」。《樂記》中 17 次出現「氣」,認為天地有陰陽之氣,陰陽之氣生養萬物,給萬物以「生氣」,所以天、物、人統一於「氣」,「氣」使宇宙成為和諧的整體。

《樂記》的美學理論對諸子百家的音樂思想進行了總結、吸收,可以說是博採眾家之長,集先秦音樂美學之大成。其內容涉及音樂的各個方面,在世界音樂美學史上占有重要地位。

▎遺存樂器

賈湖骨笛

　　出土於中國河南舞陽賈湖新石器時代遺址的「賈湖骨笛」，將中國音樂文明的歷史推到了八九千年前，它是迄今為止中國考古發現的最古老的樂器，也是世界上最早的吹奏樂器。賈湖骨笛能吹奏出完備的五聲音階、六聲音階和七聲音階，個別的還可以吹奏變化音。

骨笛

　　1986年至1987年間，在河南舞陽賈湖新石器時代墓葬中，考古工作者發現了25支由猛禽肢骨鑽孔而成的骨笛，其中完整的有17支，殘器6支，半成品2支。骨笛均出土於葬墓中，大多置於死者的左股骨兩側，個別置於右股骨一側或左臂內側，專家推測為遠古部落首領或巫師的隨葬品。這批骨笛形制固定，製作規範，個別骨笛在主音孔的旁邊還有調音的小孔，有的還刻有等分橫線。有的孔在音準上還調整過，能夠吹奏出美妙動聽的音樂，這說明當時製造骨笛的人已經有一定的樂音觀念。其中保存最完整的一支，長22.2公分，直徑0.9公分，可

演奏完整的七聲音階。晚期的八孔骨笛，不僅能吹奏出現在的七聲音階，而且出現了變化音，反映了賈湖先民精神生活的多姿多彩。

骨哨

骨哨是指在新石器時代中晚期遺址中發現的、用鳥類中段肢骨製成的一種吹管樂器。

骨哨

1973年，考古學者在浙江餘姚河姆渡文化遺址中發現了160餘支橫吹類管樂器骨哨。一般長4公分～12公分，略呈弧曲，多在凸弧的一面開有2孔～3孔。其中部分骨哨至今仍能吹出各種音調，形成簡單的旋律，與鳥鳴聲極為相似。

骨哨的功能一直是考古學者思考的問題。學者推測，骨哨有可能用來誘捕獵物，亦有可能用來吹奏樂曲。從原始人生產勞動的實際情況來看，骨哨可能是多用的。既用來誘捕獵物，也不妨在閒暇時吹來取樂。河姆渡遺址，是中國長江下游已知年代較早的新石器時代遺址之一，距今約有7,000年。

琴

古琴

　　琴亦稱七絃琴、瑤琴、玉琴，近代以後稱「古琴」，是中國古老的撥絃樂器。琴在中國文化中占有十分重要的地位，承載著深刻的傳統文化精神和豐富的人文情調。《荀子‧樂論》中說：「君子以鐘鼓道志，以琴瑟樂心。」最初的古琴造型各異，弦數不等。最初只有五根弦，後來周文王、周武王各增一根弦，成為七根弦。琴的體積由大變小，先唐時為大琴，宋為中琴，明清為小琴。古琴表現力極為豐富，不同音區音色不同，給人的想像力就不同。高音區尖脆纖細，有如風中鈴鐸；中音區宏實寬潤，猶如敲擊玉磬；低音區渾厚有力。古琴的彈奏手法多樣，泛音音色飄逸、幽雅，宛如天籟之音，故稱天聲；散音雄渾、深遠，如鐘磬之聲，故稱地聲；按音柔潤、細膩，略帶憂傷，似人的吟唱，故稱人聲；天、地、人三者相互補充，相得益彰，造就了古琴豐富的音樂表現力。

　　有關古琴的記載最早見於《尚書》和《詩經》。琴是獨奏樂器，也是伴奏樂器。著名的琴曲主要有蔡邕的「蔡氏五弄」和嵇康的「嵇氏四弄」，蔡邕和嵇康兩作者的作品合稱「九弄」。「蔡

氏五弄」為《遊春》、《綠水》、《坐愁》、《秋思》、《幽居》,「嵇氏四弄」為《長側》、《短側》、《長清》、《短清》。因受相關民間音樂、地方語言、個人的音樂趣味傾向影響,明清時期古琴形成了各自不同的藝術風格,產生了不同的古琴流派,其中虞山派是十分重要的流派,創始人是江蘇虞山人嚴天池。虞山派在藝術上追求清、微、淡、遠的風格。清初,徐常遇、徐祺等琴人以江蘇揚州為中心形成了廣陵派。清末影響最大的是以張孔山為代表的川派和以王心葵為代表的諸城派,其中川派加工的曲譜《流水》最為著名。明清時期的琴曲不勝枚舉,古琴藝術流派紛呈,不僅保存了古琴藝術一脈相承的古典之美,而且將根深葉茂的華夏人文精神發揚光大。

古琴蘊含著豐富而深刻的文化內涵,它的韻味是虛靜高雅的,每一位演奏者都力求達到心物相合、人琴合一的藝術境界。千百年來它一直是中國古代文人、士大夫愛不釋手的器物。

瑟

相傳伏羲發明了絃樂器「琴」和「瑟」。《廣雅·釋樂》中說伏羲製造的瑟長 7 尺 2 吋,有 27 根弦,可以說瑟是中國最早的彈絃樂器之一。《詩經·小雅·甫田》記載:「琴瑟擊鼓,以御田祖,以祈甘雨,以介我稷黍,以谷我士女。」可知,瑟至少有 3,000 年的歷史了。1979 年,湖北隨縣(今隨州)的曾侯乙墓中

出土了一張古瑟，共鳴箱側面有彩繪的鳳凰圖案，尾端有龍的形象雕塑，是中國現存最古老的瑟，現藏湖北省博物館。瑟全長約 170 公分，寬約 40 公分。往往通體髹漆彩繪，色澤豔麗。古代瑟是伴奏聲樂的主要樂器。

今所見的瑟比古代的略長一些，通常按其長度和弦數分為兩種。大瑟長約 190 公分，25 弦；小瑟長約 120 公分，16 弦。

瑟

琴、瑟在古代演奏的場合不同。琴體積比瑟小，音量較小，弦也較少，用於當著客人的面演奏。演奏者或為主人，或為妙齡女郎。而「瑟」體積大，弦多，音量更大，音色變化亦多，常在帷幕後面演奏，多是作為背景音樂，目的是營造氣氛，而非用於專場音樂欣賞，所以演奏員甚至可以是技術嫻熟的老叟老婦。古瑟到南北朝已失傳，唐宋以來，宮廷所用的瑟與古瑟在形制、調弦、張弦等方面已經有較大的差異。

陶塤

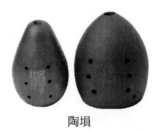

陶塤

　　陶塤是中國特有的閉口吹奏樂器，它的發音原理與普通管樂器不同，在原始藝術中占有特殊的地位。塤是用陶土、石、骨等材料製成的吹奏樂器，多為平底、卵形。目前出土最早的塤為浙江餘姚河姆渡出土的一個孔的塤，距今6000年以上。1988年，四川省巫山縣（今屬重慶）出土了一件石塤，平滑細膩，上下對穿一孔。新石器出土的塤發展成為兩音孔，代表有河南南召老墳坡陶塤，1956年出土，屬於仰韶文化；鄭州大河村陶塤，1972年出土，肩部有兩個音孔，屬於仰韶文化晚期；河南尉氏桐劉陶塤，1980年代出土，吹口兩側肩部各有一個音孔，屬龍山文化。商代的塤則發展為五音孔。陶塤從最早只能吹單音，漸漸地發展到可吹五聲音階、七聲音階。陶塤不僅是中國原始社會出土樂器中數量最多的吹奏樂器，而且是分布面最廣的吹奏樂器，遍及長江流域和黃河流域。新石器時代的陶塤音階結構、形態均遠不如骨笛，兩者處於極不平衡的狀態。

　　塤的音色給人以幽深、哀婉、纏綿之感，古人在長期的藝

術感知與比較中，賦予塤以神祕、高貴、神聖、典雅的精神氣質。

磬

磬是一種用玉、石或金屬製成，狀如曲尺的打擊樂器，演奏時，懸掛於架上，透過敲擊使之發聲。先民在長期的勞作中發現石具不但能發聲，而且音色悅耳，於是就把它們當成娛樂工具來使用，起名叫「磬」。

磬

磬的種類很多，有石磬、玉磬、鐵磬、銅磬、編磬、笙磬、頌磬、歌磬、特磬等。這裡主要介紹其中的三種。一是「石磬」，它是由石材製作而成的敲擊樂器。目前所知年代最早的石磬是山西襄汾陶寺遺址早期墓葬中出土的四件石磬，距今約有4,500年的歷史。二是「特磬」，它一般是用玉或石製成的，1950年河南安陽武官村大墓出土的商代晚期遺物虎紋特磬，是商代

樂器中的精品，造型精美，用大理石雕鑿而成，磬體上側方鑽有懸孔，耳部有顯著的磨損痕跡。該磬音色可與銅鐘相媲美，非常渾厚。特磬一般是帝王祭祀天地、祭祖、祭孔時演奏的樂器。三是「編磬」。到了周代，常有幾枚不同或十幾枚大小不一的磬排在一起編成一組稱為「編磬」，每磬發出不同的聲音，可以演奏美妙的旋律，後來多用於宮廷演奏雅樂或宮廷盛大的祭祀。湖北隨縣（今隨州）曾侯乙墓出土的全套編磬共41枚，石製，分上下兩層懸掛，上層、下層均為16枚，另有9枚可隨時調用，低音渾厚洪亮，高音明亮清澈，音色優美動聽，可以旋宮轉調，音域寬泛，可達三個八度，這套編磬與編鐘密切配合，其音響效果「近之則鐘聲亮，遠之則磬音彰」。

曾侯乙編鐘

1977年9月，湖北隨縣（今隨州）城郊，一座沉睡於地下2,000多年的青銅鑄器得以重見天日，這就是曾侯乙編鐘。

曾侯乙編鐘是中國文物考古、音樂史和冶鑄史上的空前發現。編鐘重達2,567公斤，用銅量達五噸之多，全套編鐘65件（甬鐘45件、鈕鐘19件、鎛1件），按大小和音高分3層9組，懸掛在造型精美的繁複花紋鐘架上。編鐘的神奇之處還在於每個甬鐘都能敲出兩個樂音，而這兩個音恰好是三度的關係，跨越五個八度的音域，中心音域12個半音俱全，是目前世界上已

知的最早具有 12 個半音的樂器。編鐘可以旋宮轉調，演奏五、六、七聲音階的樂曲。最上層的 3 組 19 件為鈕鐘，鈕鐘形體較小，有方形鈕，鐘上有篆體銘文，呈圓柱形，標注音名。中、下兩層 5 組 45 件為甬鐘，長柄，遍飾浮雕蟠虺紋，精緻細密，外加楚惠王送的鎛，共 65 枚。鎛位於下層的甬鐘中間，鈕呈雙龍蛇形，龍體捲曲，回首後顧，蛇位於龍之上，盤踞相對，生動躍然浮現。器表亦有蟠虺裝飾。鎛上有銘文，記述此鎛乃楚惠王贈送給曾侯乙的。

鐘架為銅木結構，呈曲尺形狀。橫梁為木質，兩端雕有龍紋的青銅套。中下層橫梁上各有三個佩劍銅人，以手、頭托頂梁架，中部還有銅柱加固。銅人神情肅穆，著長袍，腰束帶，是青銅人像中的佳作。以其作為鐘座，使編鐘更顯華貴。

在 2008 年北京奧運會上，中外觀眾在「金聲玉振」的頒獎音樂聲中，見證著冠軍的誕生。這也是編鐘音樂首次亮相世界性體育盛會。

曾侯乙編鐘是古代音樂文化的瑰寶，在樂器鑄造工藝、音樂學、樂律學等方面具有極高的研究價值，也是中國首批禁止出國的「稀世珍寶」。

筝

筝是中國古老的彈撥樂器之一，其形似瑟，因「施弦高，

箏箏然」而得名。有「群聲之主，眾樂之師」的美稱。它風韻古雅，風格多姿，受到朝野學者、文士之推崇。古箏的由來眾說紛紜。一說起源於秦地，如李斯在《諫逐客書》中敘述秦國樂舞時說：「夫擊甕，叩缶、彈箏、搏髀，而歌嗚嗚快耳者，真秦之聲也。」另一說法，箏是戰國時的一種兵器，用於豎著揮起打人，「箏橫為樂，立地成兵」，後來在上面加上琴弦，撥動時發現悅耳動聽，於是發展成樂器。應劭《風俗通義》說，箏乃「五弦，筑身」。筑是中國最早的弓絃樂器，但「筑」是什麼樣式，歷代文獻都語焉不詳。因此，箏的起源和最初形態至今仍是個謎，有賴於考古的新發現。

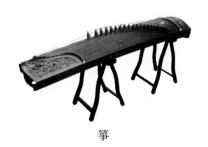

箏

箏最初為五弦，到了戰國末期，為加寬音域，增加到十二弦，漢晉到唐宋這 1,300 多年間，只增加了一根弦。唐朝十二弦箏和十三弦箏並存。十二弦箏為雅樂箏，流行於宮廷；十三弦箏為俗樂箏，流行於民間。到了元、明、清三朝，又出現了十四弦箏和十五弦箏。十六弦箏大約出現在清末民初。現代箏弦多為二十一弦，被認定為普及型，也有二十五弦箏和二十六

弦箏。

　　箏行雲流水般的彈撥風格受到文人士大夫的喜愛，古時借彈箏的高超技巧讚美君子品格，古箏的演奏體現了傳統文化的韻味和魅力。

▌名曲名著

《碣石調‧幽蘭》

　　《碣石調‧幽蘭》又名《幽蘭》或稱《猗蘭》，是古代著名琴曲。相傳是南朝梁代隱士丘明（494 — 590）所作。

　　《幽蘭》有多種譜本，現存的《幽蘭》最早版本為《古逸叢書》中所錄的唐人手抄譜，保存在日本京都西賀茂的神光院，全稱為《碣石調‧幽蘭》。清末，楊守敬在日本訪求古書時發現該譜。它用文字清晰地標註了琴曲演奏時右手、左手的指法及按弦的幾徽幾分。全譜分四拍，224行，每行20字～24字，共4954個漢字。《碣石調‧幽蘭》乃是目前現存最早的一首文字琴曲譜。

　　還有一種說法認為，《碣石調‧幽蘭》是孔子所作。漢末蔡邕在《琴操》中記載，春秋時期，孔子周遊列國，未得重用，歸途中看到幽谷裡盛開著蘭花，不禁觸景生情，感慨地說：「蘭花原是香花之冠，如今卻與雜草相處，猶如賢德之人與鄙夫為伍

一樣啊。」懷才不遇、生不逢時之慨油然而生,由此創作出琴曲《幽蘭》。

在音樂的表達上,《碣石調‧幽蘭》譜序說:「其聲微而志遠」,譜末的小注中也有「此弄宜緩,消息彈之」的說明。「宜緩」不僅是表現悠遠靜謐的音樂意境的需要,與空谷幽蘭的自然環境相吻合,更是為了表達孔子深藏內心的寂寞、傷感、憂鬱的心情。每拍的結尾都有文字註明:「拍之大息」或「拍之」,共四處,正好四拍。

《高山流水》

《高山流水》是古代名曲,係伯牙所作,後分為《高山》、《流水》二曲。

伯牙是戰國時期著名的琴師,琴藝高超,被人尊為「琴仙」。歷代文獻關於伯牙的記載頗多,最早見於《列子‧湯問》:「伯牙善鼓琴,鐘子期善聽。伯牙鼓琴,志在登高山,鐘子期曰:『善哉!峨峨兮若泰山!』志在流水,鐘子期曰:『善哉!洋洋兮若江河!』……伯牙所念,鐘子期必得之。」這是一幅多麼默契美妙的演奏者與欣賞者之間和諧交流的畫面!伯牙與鐘子期透過音樂結為「知音」,並約定於次年在漢陽江口相會。第二年中秋,伯牙如約而至,鐘子期卻沒有來。當伯牙得知鐘子期染病去世後,萬分悲痛,摔琴絕弦,終生不復鼓琴。這便是「高

山流水遇知音」的動人故事。

　　在中國流傳下來的眾多琴曲中，《高山》、《流水》頗負盛名。樂譜最早見於明代的《神奇祕譜》，此譜解題說：「《高山》、《流水》二曲，本只一曲。初志在乎高山，言仁者樂山之意。後志在乎流水，言智者樂水之意。至唐分為兩曲，不分段數。至宋，分《高山》為四段，《流水》為八段。」目前流傳甚廣的《流水》，至少有三十種傳譜和不同的風格流派。全曲以抒情性的曲調為主，模仿性的曲調為輔，用情景交融式的藝術手法描繪了涓涓的山泉和淙淙的溪流，展現了江河與大海的壯闊情景，把大自然的生命力與人的情感聯繫在一起，同時表現了人的開闊胸襟和頑強不息的精神力量。

　　1977年8月20日，美國發射了「旅行者號」探測器，探測器帶有瓷唱頭、鑽石唱針和一張噴金的銅唱片，上面錄有來自世界各地的經典音樂，其中就有中國的琴曲《流水》。有專家認為，《流水》這首樂曲表現了人的意識與宇宙的交融，能夠成為地球生命與其他宇宙生命尋求相識的紐帶。

　　雖然伯牙的《高山流水》已經永遠不可能再出現，但是我們從現存的《流水》中依稀能感受到伯牙傾情鼓琴的神韻。這首琴曲充滿著人與自然的和諧之音，成為最受琴家青睞的經典作品之一。

《陽春白雪》

　　《陽春白雪》是中國著名的古曲，最早的記載見於戰國時期宋玉的《對楚王問》一文。作者歷來多有異議，大部分認為是春秋時期晉國的樂師師曠。現存琴譜中的《陽春》和《白雪》是兩首器樂曲，表現的是冬去春來大地復甦、萬物欣欣向榮的初春美景，旋律清新流暢，節奏輕鬆明快。

　　據《對楚王問》記載，有一次，楚襄王問宋玉：「先生的德行被隱藏起來了嗎？為何眾庶不怎麼稱譽你啊？」宋玉說：「有歌者客居於楚國郢都，起初吟唱《下里巴人》，國中和者有數千人；當歌者唱《陽阿薤露》時，國中和者只有數百人；當歌者唱《陽春白雪》，國中和者不過數十人；當歌曲再增加一些難度，國中和者不過三人而已。」宋玉的意思是歌曲越複雜、越高雅，能和的人也越少。《陽春白雪》指高雅的音樂，《下里巴人》指通俗的、大家能夠接受的民間音樂。

　　據考證，現在人們聽到的《陽春白雪》是由民間樂曲《老六板》發展變化而來的。而現在流傳的琵琶曲版本，則主要有《大陽春》和《小陽春》兩種。這裡主要介紹《小陽春》。《小陽春》全曲分七段：一，獨占鰲頭；二，風擺荷花；三，一輪明月；四，玉版參禪；五，鐵策板聲；六，道院琴聲；七，東皋鶴鳴。七個樂段運用起、承、轉、合的創作手法，是一首循環式變奏體樂曲。樂曲充分展示了琵琶的演奏技巧及音色的豐富表現力。

第一樂段運用推拉、勾挑等指法，二、三樂段用連續的輪指營造出大珠小珠落玉盤的意境，第四、五段運用拍絞等非樂音指法，第六、七段則運用了連續的泛音，使樂曲別有一番情趣。音樂時而輕盈流暢，時而鏗鏘有力，充滿了生命的活力。

總之，《陽春白雪》是難得的高雅作品。它以清新流暢的旋律、活潑輕快的節奏，生動地表現了初春的美好景象。

音樂家

夔

夔相傳是大舜時期的音樂家，因受到舜的賞識，被提拔為樂官，主理樂舞之事。他是中國歷史上較早的有文獻記載的音樂家。

據《尚書》記載，夔不僅有高超的音樂演奏才能，而且有卓越的指揮才能，是氏族樂舞的組織者和指揮者。夔親自敲起石磬，讓大家扮成百獸載歌載舞。夔主張音樂要追求和諧悅耳，這樣才能造成溝通神人的目的。他還利用音樂的審美功能教導年輕人為人正直，氣量宏大，剛強而不暴虐，簡樸而不傲慢。夔在敲擊石磬時已經有了力度上的強弱變化，創作出了當時藝術水準最高的樂舞《簫韶》。相傳這部樂舞一直流傳，《論語》中就記載孔子在齊國聽韶樂，聽後讚歎：「《韶》，盡美矣，又盡善

也。」由此可見，夔的音樂才華非同一般。

　　文獻中有「夔一足」的說法，對於這一說法的含義，歷史上還流傳著一個有趣的故事。傳說有一日魯哀公問孔子：「堯舜時代有一個樂師叫做夔，他只有一隻腳，是真的嗎？」孔子解釋：「那時舜要普及音樂教育，於是命令一位名為夔的平民來制定基本音調，後來又有人想舉薦其他的人，舜說不必了，只要夔一人便足夠了。」意思是只要是真正的人才，一個就足夠了。

　　後世三國時期杜夔、隋朝蘇夔、宋朝姜夔等人都以「夔」來命名，若非巧合，大概也是出於對夔的仰慕之情。

師涓

　　師涓是春秋時期衛國著名的音樂家，生卒年代不詳，大約生活於衛靈公時期。他以善彈琴而著稱，深受衛靈公的賞識。師涓善於蒐集和彈奏民間樂曲，具有非凡的聽力和超群的記憶力，所有聽過的音樂都能過耳不忘。據《史記‧樂書》記載，有一次，師涓跟隨衛靈公出訪晉國。走到濮水邊上一個叫桑間的地方時，天色已晚，他們就在附近的驛館裡住下來。衛靈公到江邊散步，忽聞一陣曲調新奇的琴聲從遠處悠悠傳來，心中大悅，問旁邊的隨從是否聽到，他們均說沒有聽見，衛靈公於是下令把師涓請來。師涓端坐靜聽，琴聲忽隱忽現。師涓聽了整整一夜，調息撫琴，將樂曲記錄下來；又過了一天就將樂曲

給演奏了出來。衛靈公一聽，和他聽到的曲調一模一樣，非常高興。

　　師涓不但能演奏各個朝代的樂曲，而且能創作新樂曲。他創作了「四時之樂」，如表現春天的《應蘋》、《離鴻》，表現夏天的《焦泉》、《明晨》、《流金》、《朱華》，表現秋天的《落葉》、《商飆》、《白雲》，表現冬天的《凝河》、《沉雲》、《流陰》等。這些樂曲風格新穎，曲調或輕快活潑，或細膩深沉，脫離了雅頌音樂的桎梏，深受人們喜愛。

　　師涓的作品受到了大臣遽伯玉的指責。遽伯玉認為，師涓的音樂是靡靡之音，會使人墮落迷亂，但衛靈公對這些話不屑一顧。遽伯玉於是更加痛恨師涓，帶領士兵焚燒了師涓新作的大量樂譜和心愛的樂器，並強迫他三日內離開京都。師涓只好隱居在偏遠的山村，繼續他未竟的音樂事業，只可惜其作品早已失傳。

師曠

　　師曠（前 572 －前 532），字子野，又稱晉野。春秋時期晉國著名的音樂家。他憑藉自己深厚的藝術修養和雄辯的口才贏得了晉悼公和晉平公的賞識。

　　師曠是盲人，常自稱「瞑臣」「盲臣」。其目盲原因，有三種說法：第一說是他天生目盲。第二說是因為他意識到「技之不

精，由於多心；心之不一，由於多視」的道理，因而用艾葉熏瞎了眼睛，讓自己專心於演奏。第三說是他在向衛國宮廷樂師高揚學琴時，因琴藝不精，受到批評，便用繡花針灸瞎了雙眼，發憤苦練，終於青出於藍而勝於藍，琴藝逐漸超過了師父。

師曠辨音能力極強。《呂氏春秋·長見》記載，晉平公鑄大鐘，樂工們都認為鐘音已調準確，只有師曠聽了說不準，要求重鑄。後來衛國樂師師涓聽後，也說音不準。師曠精通星算樂律，晚年時撰《寶符》100卷。在傳世的琴譜中，有人認為《陽春白雪》、《玄默》等曲譜是師曠所作。

師曠彈琴技藝精湛。傳說師曠彈琴時，覓食的鳥兒會停止飛翔，吃草的馬兒會仰頭傾聽。在演奏《清徵》時，師曠用高超的技法彈奏出美妙的音樂，玄鶴從南方徐徐飛來，和著音樂翩翩起舞，一片祥和。在演奏《清角》時，空中烏雲翻滾，狂風大作，瓦礫飛起，賓客驚恐，琴聲一停，一切恢復如初。

伯牙

伯牙（前 413 － 前 354），楚國郢都（今湖北荊州）人，戰國時期著名的琴師。他善彈七絃琴，又善於作曲，被尊稱為「琴仙」。

伯牙從小就酷愛音樂，他的老師是著名的琴家成連。伯牙跟成連學了三年琴，卻沒有太大的長進。於是，成連帶著伯牙

到東海的蓬萊山，向萬子春請教「移情之法」。到達蓬萊山，成連便藉故離開了。見老師許久未歸，伯牙環顧四周，望著杳深的山林和悲啼的群鳥，心中豁然開朗，感慨地說：「老師移我情矣！」於是，頓時有了靈感，便彈出一首動聽的樂曲。這時成連出現，說：「好啊！仙師被你找到了！」接著成連帶他領略大自然的壯美神奇，使他從中悟出了音樂的真諦。此後，伯牙的琴聲優美動聽，猶如高山流水一般。伯牙跟隨成連學琴的故事是古代音樂審美體驗中「移情」的重要實例。伯牙日後能成為著名的音樂演奏家，就是因為他在音樂創作和表演中發現了音樂審美的真諦。

歷代文獻中關於伯牙的記載頗多，最早見於《荀子·勸學》：「昔者瓠巴鼓瑟，而沉魚出聽；伯牙鼓琴，而六馬仰秣。」荀子用誇張的手法來表現伯牙音樂演奏的生動美妙。一般認為，琴曲《高山流水》（後來分成《高山》、《流水》）和《水仙操》都是伯牙的作品。

高漸離

據《戰國策》與《史記》記載，高漸離系戰國末期燕國人，是一位非常出色的音樂家，擅長擊筑（古代的一種擊絃樂器，頸細肩圓，中空，十三弦）。相傳，高漸離與荊軻關係很好，早年唱和於燕市。西元前 227 年，燕太子丹命荊軻去秦國謀刺秦王

嬴政（即後來的秦始皇），臨行之時，高漸離擊筑，荊軻和而歌
曰：「風蕭蕭兮易水寒，壯士一去兮不復還！」在場的人無不垂
淚涕泣。到了秦國，荊軻把匕首藏於所獻圖內，借獻圖之名，
伺機持匕首刺殺秦王，但沒有成功，最後被秦王所殺。高漸離
想為朋友報仇，卻遭到秦王追殺，只好隱姓埋名躲藏起來。不
久，秦王的暗探發現了他，將他捉回宮中。秦王愛惜他的音樂
才能，赦免了他的死罪，但還是命人熏瞎了他的眼睛，讓他繼
續擊筑，沒想到演奏出的音樂依然優美動聽，受到眾人稱讚。
高漸離對秦王懷恨在心，偷偷往筑裡灌鉛，把樂器變為武器，
準備尋找機會刺殺秦王。有一次高漸離在宴會上趁秦王聽曲正
入迷時，舉起筑朝秦王砸去，但是失敗了，最終被殺。

第九章　先秦音樂

第十章　秦漢音樂

▌音樂術語

樂府

　　樂府是古代音樂行政機關，創建於秦代，漢武帝時進行了改革。西漢設有太樂和樂府二署，分別掌管雅樂和俗樂。樂府的職責是採集民間歌謠以及文人詩歌來配樂，在經過藝術加工的基礎上進行演唱或演奏，以備朝廷宴會或祭祀時使用。作者當中有像李延年、司馬相如這樣全國一流的音樂家和文學家。樂府蒐集整理的詩歌，後世就叫「樂府詩」，或簡稱「樂府」。樂府採集民歌的規模和範圍都很廣，可以分為若干類，包括郊廟歌曲、燕射歌曲、鼓吹曲、橫吹曲、相和歌、清商曲、舞曲歌、琴歌曲和雜歌曲等。

　　漢代樂府的設立促使民間音樂蓬勃發展，在漢成帝時達到空前繁榮。然而民間音樂的盛行對官府雅樂構成了嚴重的威脅，尤其在西漢後期，社會動盪、政治經濟不斷走向衰落的情況下，這一矛盾愈發明顯。因此，「性不好音」的漢哀帝在綏和二年（前7年）六月剛即位，便迫不及待地撤銷了樂府機構，罷免了樂府中掌管民間音樂的人員。但當時喜好民間音樂的社會風氣根基仍在，可見民間音樂的傳播不是統治階級所能掌控得了的。

　　樂府機構的建立，在當時主觀上是統治階級宮廷享樂、祭

祀的需要，客觀上卻造成了保存和傳布民間音樂的歷史作用。漢代民間音樂的高度繁榮，對傳統音樂的發展有著深刻的影響。漢代以後，雖然各朝仍有專門管理音樂的機構，但沒有再大規模地蒐集整理民間歌謠，漢代樂府所取得的成績裨益世人。

相和歌

相和歌是兩漢間對民間音樂進行藝術加工或另填新詞形成的音樂作品的總稱。《晉書·樂志》載：「相和，漢舊歌也；絲竹更相和，執節者歌。」最初的相和歌是不用任何伴唱、伴奏的表演形式，就是今天所說的清唱，那時叫「徒歌」；還有一種演唱形式叫「但歌」，就是一人唱，三人和，在彈絃樂器和吹管樂器的交替伴奏下由歌者擊節而唱，這是一種唱、奏並重的表演形式。相和歌常用的樂器有笙、笛、瑟、琵琶、箏、筑、排簫等，大部分來自民間，是樂府歌曲中的精華。

相和歌後來經過發展成為多段體的大型歌舞，叫「相和大曲」，是集歌、舞、樂為一體的藝術形式，包括「豔」、「曲」、「趨」、「亂」等部分。「豔」是華麗婉轉的抒情段落，一般在曲的開始或中間，沒有演唱。「曲」是歌唱部分。「趨」、「亂」在歌唱之後。「趨」是節奏緊張急促、情緒熱烈奔放的段落，相當於「尾聲」；「亂」是全曲的高潮部分，常處於帶有結束性的段落，一般由多節歌詞組成，可以用同一曲調或不同曲調反覆歌唱。

第十章　秦漢音樂

每段歌唱之後的樂伴舞的部分叫做「解」。相和大曲是一門綜合性的藝術形式，是樂府歌曲中一顆璀璨的明珠。

百戲

「百戲」在漢代已出現，是集民間歌舞、雜技等表演為一體的綜合性藝術形式。別稱「角抵戲」，場面極為宏偉、壯觀。根據張衡〈西京賦〉的描繪，在當時的百戲演出中，有風景如畫的仙山樓閣、奇珍異寶，有裝扮成白虎、蒼龍的演員鼓瑟吹箎，有扮成怪獸、熊虎、大雀、白象、巨龍、蟾蜍的演員紛紛亮相。山東沂南漢墓畫像石上雕刻的〈角抵百戲圖〉也描繪了漢代百戲演出的盛況。

魏晉南北朝時期「百戲」盛行，宗廟祭祀中都有「百戲」的表演。南北朝以後，「百戲」亦稱「散樂」。原本是民間的藝術的「百戲」，在南朝宋為宮廷所吸收，逐步走向貴族化。隋煬帝時，每年正月都舉行規模宏大的「百戲」盛會。唐代「百戲」中，舞馬是一項精彩非凡的表演節目。西安出土的唐舞馬銜杯皮囊式銀壺上，正是鏤刻了舞馬屈膝銜杯這一舞姿。

宋代的「百戲」依然相當流行。元代以後，「百戲」內容更加豐富，但各種樂舞雜技逐漸形成各自獨立的體系，包羅萬象的「百戲」便逐漸銷聲匿跡。

遺存樂器

箜篌

　　箜篌是十分古老的彈撥樂器。最初稱「坎侯」、「空侯」、「空
國之侯」，音域寬廣，音色柔美清亮，具有較強的表現力。在
古代宮廷、民間廣泛流傳，常用於獨奏、重奏和為歌舞伴奏。
古代有臥箜篌、豎頭箜篌、鳳首箜篌等形制。臥箜篌在漢代便
已流行，被收入漢族民間音樂集《清商樂》中，是作為「華夏正
聲」的代表樂器出現的。豎頭箜篌由遠古狩獵者的弓演變而來，
有著數千年的歷史。從古代大量演奏圖畫中可以看出，豎頭箜
篌音箱設在向上彎曲的曲木上，並有腳柱和肋木，20多條弦，
豎抱於懷，演奏者可從兩面用雙手的
拇指和食指同時彈奏。鳳首箜篌在東
晉時自印度傳入中原，形制和豎頭箜
篌相近，因常以鳳首為裝飾而得名，
其音箱設在下方橫木的部位，呈船
形，向上的曲木則起軫的作用，用以
緊弦。正如《樂唐書》所載：「鳳首箜
篌，有項如軫。」鳳首箜篌在隋唐時
期用於演奏高麗樂和天竺樂。

　　14世紀後，箜篌已不再流行，逐

箜篌

漸消失。現在完整的古代箜篌實物已不存在，只能在古代的壁畫和浮雕上看到一些箜篌的圖樣。

名曲名著

《胡笳十八拍》

《胡笳十八拍》相傳為蔡琰（即蔡文姬）所作，是古代十大名曲之一。《胡笳十八拍》是由十八首歌曲組合而成的套曲，又名《胡笳鳴》。起「胡笳」之名，是因琴音融合了胡笳的哀聲音調。

據記載，東漢末年，天下大亂，烽火連年不斷，蔡文姬被匈奴所擄，被迫嫁給南匈奴左賢王，生下二子。在流落匈奴的十二個春秋裡，她無時無刻不在思唸著故鄉。直到曹操平定中原，才派使節用重金贖回蔡文姬。蔡文姬百感交集，創作了著名長詩《胡笳十八拍》，表達了自己思鄉之情的刻骨銘心和不忍骨肉分離的極端矛盾，曲調淒婉，令人動容。

《胡笳十八拍》一章為一拍，共十八拍。第一拍描寫了蔡文姬生逢亂世、流落他鄉的窘迫處境。從第二拍至第十拍，離鄉的悲憤情感一步步深化。第十一、十二拍是全曲情感轉折的部分，音調歡快明朗，節奏變得寬廣舒展，抒發了作者即將回歸故土時喜悅激動的心情。第十三拍至第十七拍是第三部分，以悲痛的情緒為主，傾訴蔡文姬回到故鄉後對孩子的思念之情。

第十八拍以更加激動的情緒結束全曲。整首作品離不開一個「淒」字，哀婉的情緒滲透人心。

《胡笳十八拍》堪稱是感人肺腑的千古絕唱，被郭沫若稱為「自屈原《離騷》以來最值得欣賞的長篇抒情詩」。

《廣陵散》

《廣陵散》又名《廣陵止息》，是一首大型琴曲，至晚在漢代已經出現。樂曲表現的內容說法不一，因現存的《廣陵散》琴譜中有「刺韓」「衝冠」「發怒」「投劍」等小標題，所以許多琴家認為它與《聶政刺韓王》是異名同曲。據蔡邕《琴操》記載，聶政的父親為韓王鑄劍，逾期未成而被殺害。聶政長大後決心為父報仇。他先扮成泥瓦匠混入韓宮謀刺，失敗後在山中遇到了高人，苦學數年，學會了鼓琴的絕藝。為隱瞞身分，聶政變容易聲，砸掉牙齒，吞食木炭，化妝回到韓國。聶政在鬧市鼓琴，「觀者成行，馬牛止聽」。韓王聽說有一位高手在鬧市鼓琴，立即召見，聶政相機取出琴中藏匿的劍殺死了韓王，替父報仇。

《廣陵散》全曲共有開指、小序、大序、正聲、亂聲、後序六個部分，45個樂段，主體是正聲部分，著重表現了聶政情感的發展過程，從怨恨到悲憤，刻畫出他不畏強暴、寧死不屈的復仇意志，將深沉憂鬱和激昂抗爭的情緒交織在一起。正聲之前主要表現對聶政不幸命運的嘆息與同情，正聲之後表現對聶

政英勇壯舉的讚揚與謳歌。

　　《廣陵散》是現存古琴曲中唯一具有殺伐戰鬥氣氛的樂曲，直接表達了被壓迫者反抗暴君的鬥爭精神，具有極高的思想性和藝術性。

▌音樂家

李延年

　　李延年，漢武帝時音樂家，能歌善舞，擅長作曲，有卓越的組織能力。因觸犯王法被處以「腐刑」，當了太監，在宮中管理獵犬。他因「性知音，善歌舞」而受到漢武帝的寵愛，被封為協律都尉，負責管理皇宮中的樂器。李延年唱歌非常出色，史稱「延年善歌」。他在漢武帝面前演唱了一首自己創作的歌曲《佳人曲》，深受漢武帝的喜愛。歌詞是：「北方有佳人，絕世而獨立。一顧傾人城，再顧傾人國。寧不知傾城與傾國，佳人難再得。」這個「佳人」就是李延年美麗善舞的妹妹，漢武帝召見了她，後來將她立為夫人，李延年也有了顯赫的外戚身分。李延年的作曲水準很高，技法新穎高超，且思維活躍。《史記·樂書》、《漢書·禮樂志》都有他為漢武帝祭祀天地日神創作《郊祀歌》的記載。李延年還善於吸收外來音樂進行創作，為民族音樂文化的交流做出了重要的貢獻。據《晉書·樂志》記載，他以張

騫從西域帶回的《摩訶兜勒》一曲為素材，創作了二十八首新穎
的樂曲，作為樂府儀仗之樂。李延年對樂府所蒐集的大量民間
樂歌進行加工整理，並編配新曲，廣為流傳，對當時民間樂舞
的發展起了很大的推動作用。

蔡邕

　　蔡邕（133 － 192），字伯喈，陳留（今河南杞縣）人。精通
音律，才華橫溢，師從於著名政治家、學者胡廣。蔡邕是東漢
靈帝時的大臣，為人正直，敢於對靈帝直言相諫。一些阿諛奉
承、趨炎附勢的宦官對他又恨又怕，常在靈帝面前進讒言，說
蔡邕目無君上，驕傲自大，有謀反之心。靈帝聽信小人讒言，
越發討厭蔡邕，身處險境的蔡邕只好逃到吳地溧陽，過起了隱
居的生活。

　　蔡邕通曉音律，具有敏銳的音樂感，彈奏中即使一點小小
的失誤也逃不過他的耳朵。在隱居的日子裡，蔡邕著力對琴的
選材、質地、調音加以研究。據說在逃亡的途中，有一天天氣
特別熱，走了好久都沒見到人家，他又餓又困，突然遇到一位
慈祥的白髮老者。老者邀請蔡邕去家中做客。蔡邕到了老者家
中，老者的老伴和孫女見有客人來，忙燒火煮飯。誰知灶膛裡
木頭燃燒的聲音吸引了蔡邕，他隨即大叫起來：「別燒了，快滅
火！」原來那是一塊上好的木材，適合做琴。蔡邕將這段燒焦了

的木頭做成了一把琴，取名為「焦尾琴」。這把琴彈起來，勝過皇宮中的名琴。蔡邕用焦尾琴邊彈邊唱，老漢一家三口都陶醉在美妙的樂曲聲中。

　　蔡邕有辭賦近二十首。名篇有《述行賦》、《漢津賦》、《青衣賦》、《筆賦》等。據說蔡邕曾經有很多機會走上仕途，但是他對當官不屑一顧。由於不滿宦官專權，他寫下《述行賦》。透過對「人徒凍餓，不得其命者甚眾」的社會慘狀和淒涼景象的描寫，諷刺了當局的荒淫腐敗。

　　蔡邕除通經史、善辭賦外，還精於篆書、隸書，尤以隸書造詣最深，名望最高。當代史學家範文瀾評論說：「兩漢寫字藝術，到蔡邕寫石經達到最高境界。」

　　蔡邕的音樂作品主要有《琴操》和「蔡氏五弄」。《琴操》是現存的介紹早期琴曲作品最詳盡的著作，內容豐富，全書共記錄了 47 首曲子，分為四類，分別記述了琴曲的作者、命意、創作背景、創作故事等，是研究琴曲的寶貴史料。

蔡琰

　　蔡琰，即蔡文姬，蔡邕之女。受父親的影響，也成為著名琴家。《後漢書·列女傳》記載蔡琰「博學有才辯，又妙於音律」。蔡琰身世坎坷，其父被司徒王允殺害之後，其母也悲絕身亡。蔡琰初嫁於衛仲道，可惜好景不長，不到一年丈夫因咯血

而死。興平二年（195年），匈奴入侵中原，蔡琰被匈奴擄走，嫁給左賢王，並生育了兩個兒子。曹操統一北方後，用重金將蔡琰贖回，並將其嫁給董祀。因感傷亂世的離別之苦，蔡琰創作了《悲憤詩》，這是中國詩歌史上第一首自傳體的五言長篇敘事詩。蔡琰還根據匈奴地區的胡笳音調創作了《胡笳十八拍》，成為古代名曲之一。

第十章　秦漢音樂

第十一章　魏晉南北朝音樂

遺存樂器

方響

　　「方響」是中國古代很有藝術特色且具有固定音高的樂器，約始於南北朝的梁代，後為隋、唐燕樂中常用的樂器。方響大多用鐵製作，也有用玉製成的。它通常由十六塊定音鐵片構成，分上下兩層，懸掛於木

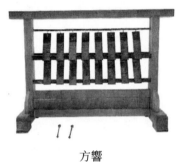

方響

架上，每排八片，每片方響的上邊呈圓弧形，下邊呈直線，體現了古人「天圓地方」的宇宙觀。演奏時用小鐵錘或木錘敲擊發聲。

　　唐代曾湧現出吳繽、馬仙期等方響演奏家。唐代詩人杜牧、雍陶、陸龜蒙、錢起等都留下了有關方響的詩篇。宋代之後方響使用漸少，明清時期僅用於宮廷雅樂，民間已失傳。

　　1980 年代初，上海民族樂團和上海民族樂器一廠合作製成 51 音方響。新型方響發音悅耳、豐滿，低音區音色渾厚、深沉；中音區音色鏗鏘、華麗；高音區音色清脆、透亮。新型方響擅長演奏琶音以及各種節奏型的分解和弦，以八度同音演奏旋律有莊重樸實之感，演奏歡快、流暢的樂曲更具表現力。在器樂

合奏《瀟湘水雲》、《月兒高》、《霓裳曲》中，新型方響都產生了較好的藝術效果。

琵琶

琵琶是古老而又影響廣泛的樂器，是由本土樂器和傳入中原的西域樂器融合而成的，在魏晉時期廣泛流行，並進入宮廷。

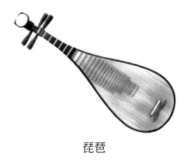

琵琶

最初，琵琶的形制有兩類。一類是直頸，共鳴箱呈圓形，流行於秦漢時期，也稱秦琵琶、漢琵琶、秦漢子。漢代定型為四弦十二品。魏晉時期，因「竹林七賢」之一阮咸善彈此樂器，遂被稱作「阮咸」，簡稱「阮」。另一類是曲頸，共鳴箱與頸連接成梨形，四弦。宋代以後，分別立名，短頸曲項梨形的稱為琵琶，長頸圓形音箱的稱為阮咸。

歷史上琵琶名手甚多，僅見於記載的知名琵琶演奏家就有賀懷智、曹妙達、雷海青等，他們的演奏往往達到出神入化的境界。歷史上眾多詩人對琵琶音樂有出色描繪，白居易在《琵琶行》中這樣描述：「大弦嘈嘈如急雨，小弦切切如私語。嘈嘈切切錯雜彈，大珠小珠落玉盤。」

敦煌壁畫中飛天的琵琶樂伎，以及若干傳世的繪畫，都為

我們展現了唐代演奏曲項琵琶右手握撥、橫抱懷中的生動形象。眾多琵琶高手的精湛技藝也是中華民族音樂成就的寫照。

明清時期，民間器樂藝術異軍突起，三弦、嗩吶、笛簫等各類樂器紛紛亮相，名家輩出，演奏水準也有新的突破，琵琶藝術再度走向高峰。明代正德、嘉靖年間，河南的琵琶名手張雄以善彈元代琵琶曲《海青拿天鵝》著稱。張雄在同時代各種器樂強手如林的角逐中乃是技高一籌的佼佼者。同一時期，安徽壽縣正陽關人鐘秀芝也以善彈琵琶聞名。明清時期琵琶演奏家湯應曾、蔣山人、華文彬、李方圓等一大批人對琵琶演奏均有突出的貢獻。還有一位琵琶手，叫查鼒，安徽休寧人，其祖父以經商起家，他年輕時也隨父兄外出經營，浪跡江湖，自謂善琵琶，但在無錫彈琵琶時受人恥笑，於是下決心精研琵琶，因而遍訪名師，終成一代名手。

明末清初時，琵琶演奏分成南、北兩派。到了清代後期，北派琵琶趨於消沉，南派琵琶則廣泛興起，而且逐漸形成許多流派，如無錫派、平湖派、浦東派、崇明派、上海派等，其師承一直延續至今。

篳篥

篳篥，有時寫作觱篥、必栗或悲篥。篳篥在漢魏時由西域龜茲（今新疆庫車）傳入內地，至唐代盛行。篳篥是一種形狀類

似於胡笳的吹奏樂器，是民間吹管樂中重要的主奏樂器。篳篥分為大篳篥、小篳篥等，聲音低沉悲咽，故亦有悲笳和悲篥之稱。

篳篥

唐代篳篥為九孔，削蘆葦做哨吹奏，在諸部伎樂中使用較廣泛。篳篥多用於軍中，是唐代具有獨特表現力的樂器。「碎絲細竹徒紛紛，宮調一聲雄出群」，篳篥在眾多樂器中有著特殊的地位。唐代著名的篳篥手也是舉不勝舉的，其中王麻奴和尉遲青曾以吹篳篥一決高下。大曆年間，被譽為「河北第一手」的王麻奴善吹篳篥。他自恃技藝超群，以為海內無敵手。當聽說尉遲青吹篳篥「冠絕古今」時，王麻奴十分惱怒，決心與之一決高下。王麻奴特意趕往京城，住在尉遲青家附近，故意從早到晚賣弄演奏。尉遲青卻好像根本沒有聽見一樣。王麻奴終於沉不住氣，登門造訪。他先用高般涉調吹了一支《勒布羝曲》，一曲終了，已是汗流浹背。尉遲青莞爾一笑，說：「何必用此調吹，白費力氣呢！」接著取出自己的銀字管，用平般涉調輕鬆自如地吹奏了一遍，聲音更加優美動聽。王麻奴羞愧得無地自容，流著眼淚承認自己過於驕傲。他摔碎了篳篥，從此不再吹奏。這個事例說明篳篥在當時社會受到普遍喜愛。《盧氏傳說》云：「唐文宗善吹小管（即篳篥）。」可見篳篥深受當時社會的歡迎。

▌音樂家

蘇祇婆

　　南北朝時期，各民族的歌舞、音樂薈萃中原，蘇祇婆就是來自西域的佼佼者。蘇祇婆，西域龜茲（今新疆庫車）人，北周至隋代著名的音樂家、琵琶演奏家，古代十大音樂家之一。

　　蘇祇婆生於樂工世家，他琵琶技藝超群，精通音律。568年3月，蘇祇婆隨一支西域樂舞隊來到中原。樂隊和蘇祇婆帶來了西域特有的樂器，像五弦琵琶、羯鼓等，對中原歌舞藝術的發展起了重要作用。

　　蘇祇婆自幼喜愛音樂，從父親那裡繼承了西域所推崇的「五旦七聲」等音樂理論，後來這些理論對中原音樂的變革起了重大作用。所謂「五旦七聲」，是指五種不同的調高，各按七聲音階構成七種調式，每旦七調，「五旦」共得三十五調。隋朝音律學家鄭譯、萬寶常從蘇祇婆的理論和技藝中得到啟發，提出了琵琶演奏中的八十四調，後來被人們稱為「蘇祇婆琵琶八十四調」。蘇祇婆把西域音樂的五旦七聲理論帶到中原，完善和發展了中原地區的音樂理論，他作為一位傑出的琵琶演奏家、音樂理論家被載入中國音樂史冊。

嵇康

「竹林七賢」的精神領袖嵇康，字叔夜，三國時期魏國琴家、音樂理論家、思想家。曾娶曹操曾孫女，育有一兒一女，反對司馬氏專權，主張「非湯武薄周孔」，因而遭到掌權者的忌恨，最終被殺害，年僅三十九歲。

嵇康幼年喪父，由母親和兄長撫養成人。他自幼十分聰穎，博覽群書，努力學習各種技藝。成年後，博學多才，喜讀道家著作，容止出眾，但從不注重儀表打扮。

嵇康非常推崇老子和莊子，他曾說老莊是他的老師。嵇康主張「越名教而任自然」的生活方式，並著有《養生論》來闡發他的養生之道。他嚮往出世的生活，欽羨隱居的高人而不羨慕享有厚祿的官員。一次，大將軍司馬昭欲禮聘他為幕府屬官，被他謝絕了。司隸校尉鐘會前去拜訪，也遭到他的冷遇。同為「竹林七賢」的山濤（字巨源）擔任高官，當他升遷時，朝廷要他親自推薦一個合格的人接替他，山濤一直很欣賞嵇康的才華，於是誠心誠意地舉薦嵇康。嵇康不屑做官，便寫了《與山巨源絕交書》一文，列出自己有「七不堪」「二不可」，和官場劃清界限。

嵇康的一生雖然短暫，但在音樂方面取得了突出成就。他留有琴曲「嵇氏四弄」，包括《長側》、《短側》、《長清》、《短清》，與蔡邕的「蔡氏五弄」合稱「九弄」。他的《琴賦》生動地描繪

了琴曲藝術的魅力，並對當時流行的琴曲進行評論，具有史料價值。

　　嵇康的音樂思想主要體現在《聲無哀樂論》中。《聲無哀樂論》全文 7,000 多字，透過「秦客」和「東野主人」的八次辯論，討論了「聲」是否有「哀樂」的問題。嵇康認為音樂是客觀存在的，人的哀樂是主觀存在的，兩者沒有任何的因果關係：「聲音自當以善惡為主，則無關於哀樂；哀樂自當以情感而後發，則無系於聲音」。《聲無哀樂論》否認把音樂作為維護統治的工具，這是對統治階級的大膽挑戰，具有鮮明的現實意義。《聲無哀樂論》注重音樂的美感及形式，將音樂作為一門獨立的藝術來看待，標誌著人們開始著眼於音樂的特殊性，深入到音樂的內部加以探究，在世界音樂美學史上具有進步意義。

第十二章　隋唐五代音樂

音樂術語

燕樂

　　燕樂的本義是祭祀燕享之樂，隋唐以後則演變為宴飲時供娛樂欣賞的歌舞音樂，藝術性強，又稱宴樂。在隋唐幾位嗜好音樂的皇帝的推動下，燕樂得到了極大發展。

　　隋煬帝楊廣喜好奢華，集中了流散在各地的樂工 3 萬多人，把龐大的宮廷樂隊按照所奏樂曲的來源，分為「九部樂」：清樂、西涼樂、龜茲樂、天竺樂、康國樂、疏勒樂、安國樂、高麗樂、禮畢曲。唐太宗李世民宮廷中也有大規模的音樂舞蹈表演，曾用 120 人的表演團隊來讚揚他的功德。唐玄宗李隆基更是一位精通音樂的皇帝，能作曲，又是羯鼓高手。他在宮廷中親自教練樂工，被稱為「皇帝梨園弟子」。唐玄宗時宮廷中樂工多至數萬人，設「教坊」加以管理。演奏的樂曲多是根據外來音樂重新創作，並保存了較多外來音樂的面貌。唐玄宗將樂隊分「坐部伎」和「立部伎」兩部：坐部伎人數較少，在室內坐奏，樂器聲音較清細，樂師需要有較高的技藝；立部伎人數較多，在室外立奏，樂器聲音較大，常是很喧鬧的合奏，有時還加入百戲（雜技）等。樂隊組織從九部樂、十部樂演變到坐、立二部，從中可以看出外來音樂被逐漸融合吸納的過程。

　　在唐代燕樂中，最引人注目的是大曲，大曲中精緻絢麗的

部分被稱為「法曲」,最有名的一首法曲是唐玄宗創作的《霓裳羽衣曲》。唐代所用樂器有 300 餘種,達到了空前的盛況,主要樂器有琵琶、箜篌、笛、羯鼓、竽簫、笙等,從敦煌的唐代樂舞壁畫以及史籍中可以看到它們的蹤影。

安史之亂後,唐朝的宮廷音樂逐漸衰落,音樂發展的主流已轉移到新興的民間藝術(說唱、城市歌曲等)中。

梨園

梨園,本來是唐玄宗時訓練宮廷樂工的地方,後來成為戲班或演戲處所的泛稱。後世習慣上稱戲班為「梨園」,稱戲曲演員為「梨園弟子」。

關於梨園的來歷有兩種說法:一種說法認為,梨園起源於唐玄宗時。據清代孫星衍《吳郡老郎廟之記》記載:「余往來京師,見有老郎廟之神。相傳唐玄宗時,耿令公之子名光者,雅善霓裳羽衣舞,賜姓李氏,恩養宮中,教其子弟。光性嗜梨,故遍植梨樹,因名曰梨園。後代奉以為樂之祖師。」另一種說法認為,唐中宗時已有梨園,不過據李尤白的《梨園考論》描述,唐中宗時,梨園只不過是皇家禁苑中與棗園、桃園、桑園、櫻桃園並存的果木園。果木園中設有酒亭球場、離宮別殿等,是供帝后、貴臣宴飲遊樂的場所。後來因唐玄宗甚是喜愛音樂,在他的大力倡導下,梨園由一個單純的果木園圃轉變為樂工演

習歌舞的場所。《新唐書・禮樂志》載：「玄宗既知音律，又酷愛法曲，選坐部伎子弟三百，教於梨園。聲有誤者，帝必覺而正之，號『皇帝梨園弟子』。」梨園集中了全國一流的音樂人才，唐代名樂手李龜年、雷海青，名歌手永新（即許和子）皆為「皇帝梨園弟子」。

　　唐代梨園共有三處。一是在宮廷的梨園，由宮廷派內監主管，男女藝人皆由唐玄宗親自教習。值得說明的是，玄宗還在梨園法部專設一個「小部音聲」，由 30 多名 15 歲的少年組成。這種重視早期音樂技藝訓練的做法，反映了唐代統治者對於音樂發展的遠見。另有兩處梨園分別位於長安太常寺和洛陽太常寺，人員是從太常樂工中精選出來的，多達數千人。西京長安太常寺管轄的太常梨園除了演習法曲外，還承擔新作品的排練任務，人數大約 1,000 人。東京洛陽太常寺管轄的梨園新院，表演的範圍甚廣，人數大約 1,500 人。

▌名曲名著

《霓裳羽衣曲》

　　《霓裳羽衣曲》又稱《霓裳羽衣舞》，相傳為唐玄宗李隆基根據西涼節度使楊敬述進獻的天竺《婆羅門曲》的曲調改編創作的「法曲」精品，是唐代歌舞的集大成之作，也是音樂舞蹈史上一

顆璀璨的明珠。

也有說法認為，這部作品源於李隆基的一個夢境。李隆基夢遊月宮，看到很多仙女翩翩起舞，歌聲玄妙無比，醒來之後他想把夢中的樂曲記錄下來，然後讓樂工演奏。他上朝時懷揣著一支玉笛，一邊聽大臣讀奏本，一邊回憶夢境中的音樂，想到一點就記錄下來，但總也不能還原夢境中的全部音樂。有一次他出京巡遊，看見遠遠的山脈此起彼伏，雲霧繚繞，如仙境一般，奇怪的是，看到此情此景，他把那晚夢境中的音樂全都回憶起來了，於是記錄下來，便有了今天的《霓裳羽衣曲》。

《霓裳羽衣曲》全曲共三十六段，分散序（6段）、中序（18段）、曲破（12段）三大部分。散序為節奏自由的散板，由磬、簫、箏、笛等樂器演奏，不歌不舞。中序又稱拍序或歌頭，是較為舒緩的段落，以歌唱為主。曲破又稱舞遍，是全曲的高潮，「繁音急節十二遍，跳珠撼玉何鏗錚」。速度從散板到慢板再逐漸加快到急板。結尾時節奏放緩，舞而不歌。白居易稱讚此舞曲道：「千歌萬舞不可數，就中最愛霓裳舞。」

此曲在唐開元、天寶年間曾盛行一時，安史之亂後，宮廷就再沒有演出過。今日的《霓裳羽衣曲》是由已故上海音樂學院葉棟教授根據敦煌藏經洞留存的唐代敦煌曲譜殘卷，以及收錄有唐代箏曲的日本箏譜集《仁智要錄》解譯的箏曲，與宋代詞人姜夔發現的唐代《霓裳羽衣曲》「中序」部分第一段樂曲組合整理而成的。

第十二章　隋唐五代音樂

《梅花三弄》

　　《梅花三弄》又名《玉妃引》、《梅花引》，是以梅花為表現內容的古琴曲，相傳為唐代琴家顏師古根據東晉桓伊所作的笛曲《三弄》改編而成的。樂曲借物詠懷，透過對梅花耐寒等特徵的描寫，來歌頌節操高尚和品格堅強之士。樂曲主題曲調在古琴的不同徽位（上准、中准、下准三個部位）上重複出現三次，故稱「三弄」。全曲表現了梅花凌霜傲雪的堅強品性，體現了中國古代士大夫的情操。

　　《梅花三弄》的樂譜最早見於《神奇祕譜》。全曲共有 10 個段落，每段均有小標題：一為溪山夜月；二為一弄叫月，聲入太霞；三為二弄穿雲，聲入雲中；四為青鳥啼魂；五為三弄橫江，隔江長嘆聲；六為玉簫聲；七為凌雲戞玉；八為鐵笛聲；九為風蕩梅花；十為欲罷不能。

　　樂曲的開頭部分為引子，節奏自由。曲調從低音區緩緩奏出，由堅實有力、低沉渾厚的單散音完成，氣氛顯得低沉肅穆，描寫了一幅嚴冬畫面，梅花逆風凌寒，獨自開放。泛音主題循環出現，由此形成了「三弄」。「三弄」的基本曲調相同，但在音區以及泛音的對比上有些微妙的變化，刻畫出非常細膩的音樂意境，是「以最清之聲寫最清之物」，突顯出梅花高潔、安詳、傲然屹立的形象。這實際上是「以花喻人」，體現出中國古代藝術尊崇人品的審美情趣。整首樂曲有兩種類型的旋律交替

出現，一種明亮活潑，給人以愜意愉悅之感；一種恬靜優美，塑造「百花凋零、唯我獨放」的高潔品性。

《梅花三弄》帶給人們清遠幽深的審美感受，寄託著樂觀向上的精神，由此成為中國音樂史上的經典作品。

《陽關三疊》

《陽關三疊》是唐代著名的送別歌曲，以王維的《送元二使安西》為基礎譜寫而成。

歌曲分三次疊唱，疊唱中加入詩意延伸的若干詞句，為當時的梨園樂工廣為傳唱。據《琴學初津》記載，其歌詞如下：

渭城朝雨浥輕塵，客舍青青柳色新。勸君更盡一杯酒，西出陽關無故人！霜夜與霜晨。遄行，遄行，長途越渡關津，惆悵役此身。歷苦辛，歷苦辛，歷歷苦辛，宜自珍，宜自珍。

渭城朝雨浥輕塵，客舍青青柳色新。勸君更進一杯酒，西出陽關無故人！依依顧戀不忍離，淚滴沾巾，無復相輔仁。感懷，感懷，思君十二時辰。商參各一垠，誰相因，誰相因，誰可相因，日馳神，日馳神。

渭城朝雨浥輕塵，客舍青青柳色新。勸君更進一杯酒，西出陽關無故人！芳草遍如茵。旨酒，旨酒，未飲心已先醇。載馳駰，載馳駰，何日言旋軒轅，能酌幾多巡！千巡有盡，寸衷難泯，無窮傷感。楚天湘水隔遠濱，期早托鴻鱗。尺素申，尺素申，尺素頻申，如相親，如相親。噫！從今一別，兩地相思入夢頻，聞雁來賓。

三疊唱渲染了「宜自珍」的惜別無奈之情。「遄行，遄行」

的八度跳進及「歷苦辛」的反覆出現，充分表達了對即將遠行的友人的無限關懷、留戀，情真意切，激昂沉鬱。

曲譜最早見載於《漸音釋字琴譜》，亦有 1530 年刊行的《發明琴譜》等十幾種不同的譜本。因詩中有「陽關」「渭城」兩地名，故又稱為《陽關曲》、《渭城曲》。從唐代詩人李商隱「紅綻櫻桃含白雪，斷腸聲裡唱《陽關》」，劉禹錫「舊人唯有何戡在，更與殷勤唱《渭城》」的描寫中，可知王維的這首詩在當時已經非常流行。

常和好詩、好詞相配是中國古代琴曲的特點。王維的詩和曲調配合在一起，寓意深長，一經彈唱，在離別之人的心中激起強烈的共鳴，成為流傳至今的名曲。

▍音樂家

萬寶常

萬寶常，江南人，中國古代著名的音樂理論家、作曲家、樂器改革家，撰寫《樂譜》六十四卷。萬寶常自幼潛心音律，精通各種樂器，聽覺敏銳，曾造精美的玉磬上獻宮廷，參與整理「洛陽舊曲」。他在席間論樂，能夠順手以竹筷敲擊碗盞成曲，享有「知音」之名。他一生坎坷，經歷了梁、北齊、北周、隋多個朝代，是宮廷裡地位卑賤的樂工。

隋文帝楊堅開皇初年，萬寶常根據蘇祗婆傳入的龜茲「五旦七聲」理論，透過「改弦移柱」，提出了琵琶演奏中的「八十四調」（即一個音律有七音階，每個音級上建立一個調，所以成為七個調。那麼「十二律」即可得「八十四個音階調式」）。這是一種創新的樂律理論，對唐朝燦爛繽紛的音樂的創立起了重要的作用，也是他一生音樂實踐的光輝總結。據《隋書·萬寶常傳》載：「寶常……並撰《樂譜》六十四卷，具論八音旋相為宮之法，改弦移柱之變。為八十四調，一百四十四律，變化終於一千八百聲。」他不斷地把「八十四調」樂律理論應用於實踐，「損益樂器，不可勝紀」。

此外，萬寶常還有著卓越的作曲才能，「應手成曲，無所阻滯，見者莫不驚嘆」。萬寶常創作的樂曲儘管旋律優美，清新淡雅，但不合世俗的口味，因此萬寶常創作的樂曲大部分沒有得到廣泛傳播，為此他十分悲傷。每當他聽到掌管宮廷音樂事務的「太常寺」演奏的音樂，都會哭著對人說：「這種哀傷淫靡的音樂，預示著天下不久就要大亂，刀兵不止，百姓又要陷入水深火熱中了啊！」可是當時天下太平，處處歌舞昇平，人們聽到萬寶常這樣的話都不以為然。結果到了隋煬帝大業十四年（618年），天下大亂，終於驗證了萬寶常的預言。當時，鄭譯、何妥、盧賁、蘇道等人都能創作演奏高雅的音樂，安馬駒、曹妙達、王長通、郭金樂等人都能創作新樂曲，這些人都非常佩服萬寶常，說他的音樂才能是上天賦予的。

第十二章　隋唐五代音樂

李隆基

　　唐玄宗李隆基（685－762），唐朝在位最久的皇帝，廟號「玄宗」，又因其諡號為「至道大聖大明孝皇帝」，故亦稱為唐明皇。另有尊號「開元聖文神武皇帝」。

　　李隆基生於東都洛陽，性格英明果斷，多才多藝，知曉音律，擅長書法，儀表雄偉俊麗，精通琵琶、橫笛等樂器，尤其擅長演奏羯鼓，因此被稱為「八音之領袖」。李隆基創作、改編了《霓裳羽衣曲》、《夜半樂》、《小破陣樂》、《春光好》、《秋風高》等百餘首樂曲，建立了唐代音樂機構──梨園。李隆基極有音樂天賦，樂感敏銳，經常親自坐鎮。在梨園弟子們合奏的時候，稍微有一點差池，李隆基都會覺察並予以糾正。李隆基尤擅羯鼓，演奏技巧爐火純青，宰相宋璟稱讚道：「頭如青山峰，手如白雨點。」李隆基也喜歡舞蹈，《霓裳羽衣曲》的曲調，便是李隆基根據西涼節度使楊敬述進獻的天竺《婆羅門曲》潤色改編而成的。李隆基還多次提高胡、俗之樂的地位，加速了胡、俗之樂的融合交流，促進了唐代歌舞音樂的繁榮，對唐朝音樂的發展有重大影響。

李龜年

　　李龜年，開元初年的著名樂工，中國古代著名的音樂家。李龜年、李彭年、李鶴年兄弟三人均有藝術天賦，李彭年善

舞，李龜年、李鶴年能歌，李龜年還擅吹篳篥、奏羯鼓，兼擅作曲。

李龜年是一位技藝超群的音樂天才，常在貴族豪門家中歌唱。曾精心創作《渭川曲》，深受玄宗賞識。此曲早已失傳，但大致可以確定是在俗樂基礎上進一步吸取西北民族音樂、融秦聲漢調於一體的法曲樂調，繁弦急管，清飈婉轉，在唐宋時期流傳甚廣，很受大眾喜愛。

唐玄宗立楊玉環為貴妃後，便沉迷於聲樂歌舞之中，數次舉辦音樂盛典，都是由當時的音樂大家演奏，貴妃楊玉環彈琵琶，玄宗李隆基奏羯鼓，李龜年吹篳篥，還有吹玉笛、擊方響、彈箜篌等樂器演奏形式，這在當時是規格極高的音樂會，每次這種盛會李龜年必在其中。

一次，唐玄宗和楊貴妃觀賞牡丹，面對如此良辰美景，唐玄宗叫侍者在梨園弟子中挑選技藝最精者前來演奏。翰林學士李白入宮作辭，當即援筆賦就《清平調》三章。李龜年濃縮其辭，譜曲演唱，玄宗以玉笛倚聲伴奏，曲調美妙，令人陶醉，李白和李龜年堪稱是唐代才華橫溢的文藝雙絕。

安史之亂後，李龜年流落到江南，偶有心緒便演唱幾曲，常令聽者泫然而泣。詩人杜甫流落江南，在一次宴會上聽到李龜年的演唱，於是寫下《江南逢李龜年》：「岐王宅裡尋常見，崔九堂前幾度聞。正是江南好風景，落花時節又逢君。」

第十二章 隋唐五代音樂

雷海青

　　雷海青（716 － 755），唐代宮廷樂師，相傳他出生時嘴巴周圍皮膚烏黑，家人以為不祥，便將他遺棄在村外路旁。雷海青後被一木偶戲班收留，從此同藝人們生活在一起。耳濡目染，童年時的雷海青已經會讀書寫字，彈琴唱戲。十八歲時，雷海青既能扮演不同角色，又會彈奏各種樂器，因而被召入宮中，成為一名宮廷曲師。

　　雷海青在宮中忠心耿耿，為人豪爽，才華橫溢。唐明皇十分器重他，任命他為梨園戲劇的教官和掌管宮廷歌舞的伶官。他通曉樂理，精研戲曲，對音樂歌舞精益求精。後來他在宮中專攻琵琶彈奏，終成名震天下的琵琶高手。據《明皇雜錄補遺》記載：安史之亂，安祿山攻入長安，數百名梨園弟子皆被俘，雷海青也在其中。一日，安祿山在長安西內苑重天門北凝碧池舉行大宴，命梨園弟子奏樂助興。雷海青義憤填膺，手抱琵琶與梨園舊人相對而泣，久久不肯演奏，並痛斥安祿山的罪行。安祿山惱羞成怒，令手下刀剁雷海青的嘴唇，雷海青仍罵不絕口，安祿山急令將他的舌頭割掉。雷海青忍著劇痛，口含鮮血，拚盡全力將手中琵琶往地上摔去，琵琶被摔得粉碎，雷海青放聲大哭。安祿山暴跳如雷，下令將雷海青在試馬殿前肢解示眾。王維聞雷海青之事後，很是感動，寫下一首七絕：「萬戶傷心生野煙，百官何日再朝天。秋槐葉落空宮裡，凝碧池頭奏

管弦。」安史之亂後，唐肅宗封贈死難大臣，其中就有樂師雷海青。

許和子

　　許和子是開元年間著名的宮廷女歌手，其家世代都是樂工。受到家庭薰陶，許和子從小喜歡唱歌，練就了一副「金嗓子」，開元末年被選入宮廷教坊宜春院。許和子年輕貌美，聲音甜潤，善於表達歌曲中的思想和意境，還能變古調為新聲，她的藝術造詣被認為可以和戰國時的著名歌手韓娥、漢代的李延年相媲美，是中國古代著名的女歌唱家。

　　據《開元天寶遺事》記載：「帝嘗謂左右曰：此女歌值千金。」許和子深得唐明皇的喜愛，並被賜名為「永新」。

　　據史書記載，許和子的聲音具有極強的穿透力，「喉囀一聲，響傳九陌」。唐玄宗曾叫李謩吹笛，為她伴奏，結果是「曲中管裂」；這還不算，就連樂隊也壓不過她的聲音，可見她的唱腔是多麼激越高亢。

　　另據記載，一日，玄宗在勤政樓設宴招待百官，即將上演歌舞百戲助興。「觀者數千萬眾，喧譁聚語，莫得聞魚龍百戲之音。上怒，欲罷宴。」這時高力士上前，奏請玄宗宣旨召許和子演唱，玄宗同意。許和子開口一唱，清脆洪亮，如鳥鳴於清寂的森林，似泉響在幽靜的山澗，使「義者聞之血湧，愁者為

之腸斷」，場上頓時鴉雀無聲，彷彿整個世界都沉浸在一片天籟之中。一曲結束，全場雷動，從此，「永新善歌」之名著稱於朝野，傳遍大江南北。

但是，許和子也未能逃脫社會動亂的摧殘。安史之亂時，六宮星散，許和子孤身一人逃出宮廷。在逃難中，許和子認識了一位善歌的將軍，名叫韋青，他很欣賞許和子，當許和子在船上唱起《水調歌》時，倆人回憶往事，相對而泣，《水調歌》也成了表現悲歡離合的亂世之曲。安史之亂平息後，許和子隨其母回到京師，後來鬱鬱寡歡悲慘死去。

第十三章　遼宋金元音樂

▌音樂術語

瓦舍與勾欄

　　音樂屬於表演藝術範疇，各種音樂形式的表演需要一定的演出場所和觀賞對象。自古以來，田野、宗廟、宮室、庭院、街巷、酒樓、寺廟等都曾經是各個時代音樂歌舞表演的場合。自宋代起，中國宮廷音樂逐漸衰落，市民藝術蓬勃興起，音樂藝術的表演重心也由宮廷轉移到了民間。

　　宋代的宮廷音樂，表演形式向多樣化、小型化的方向演變。《宋史·樂志》中保留了一份宋代宮廷燕樂的節目單，其中有笙簫領奏、眾樂合奏、獨彈琵琶、獨吹笙、獨彈箏、合奏大曲、奏鼓吹曲、法曲、龜茲樂、小兒隊舞、女伎隊舞、角抵、百戲、雜劇等樣式，反映了宋代音樂藝術形式的多樣化。同時，宋代宮廷燕樂更多地受到禮儀活動的限制，由此出現衰落的趨勢，民間音樂活動卻更加繁榮。宋代都市的繁榮、工商業的進一步發展和市民藝術的崛起，從客觀需要和物質條件上為新型的固定娛樂場所——瓦舍和勾欄的出現奠定了基礎。

　　瓦舍，又稱瓦市、瓦肆，是宋代大型娛樂場所集中的地方，也有人把瓦舍解釋為遍地瓦礫的簡陋演出場所。《夢粱錄》記錄臨安的瓦舍時說：「城內外創立瓦舍，招集妓樂，以為軍卒暇日娛戲之地。」瓦舍中不但有表演雜劇、說唱、雜技的勾欄，

也有鱗次櫛比的店鋪，熙熙攘攘，熱鬧非凡。北宋的汴梁，瓦舍遍布東西南北四城，有文字可考者即有桑家瓦子、中瓦、裡瓦等，不少瓦舍比鄰相連。南宋的臨安，雖然是偏安之地，但也有南瓦、中瓦、大瓦、北瓦等許多瓦舍。宋代城市經濟和娛樂活動的繁榮，由此可窺一斑。

勾欄，是欄杆的別名，因其所刻花紋皆互相勾連，故稱「勾欄」，又作勾闌、構闌，是百戲雜劇的演出場所。一般勾欄建築都有戲臺、戲房、神樓等部分，所以它們多數以「棚」為名，如「蓮花棚」「牡丹棚」等，大者可容納數千名觀眾。勾欄中表演的伎藝項目繁多，其中有唱賺、鼓子詞、諸宮調、傀儡影戲、雜劇、說經書、講史、散耍、談渾話、弄蟲蟻、說笑話等種類，真可謂百戲雜陳，令人目不暇接。在勾欄中表演的藝人都有自己的藝名，如真個強、撞倒山、俏枝兒、張五牛、渾身眼等，以此來招攬遊客。地位較低的民間藝人則無資格進入勾欄表演，只能經常流動演出，稱作「路岐人」，也叫「路岐」。他們遊走於江湖，靠賣藝謀生。宋代勾欄中表演的藝人實際上是專業化的演員，有的終身只在一處演出。宋代勾欄湧現出許多具有較高技藝的人才，連宮廷都常常從瓦市中挑選精彩的節目供奉統治者，民間伎藝已能與宮廷教坊的伎藝相抗衡，達到了較高的水準。

宋代「瓦舍」和「勾欄」的出現，標誌著中國歷史上市民藝

術的發展達到一個前所未有的階段，中國音樂的發展以民間音樂發展為主體的新時期已經來臨。

雜劇與南戲

中國戲曲藝術在宋代步入一個新的紀元。有一定故事內容和較為完整的演出形式的「雜劇」，在各種表演藝術形式中一躍而為眾伎之長。戲曲音樂由此成為中國傳統音樂的重要組成部分。

雜劇最初的含義是雜耍，後來用來指包含了動作、歌唱、化妝，表現一定故事情節的舞臺作品。宋雜劇的音樂部分常常采自歌舞大曲和民間曲調，與說白交替出現，通貫全劇，篇幅較為簡短，但表現的社會生活內容相當廣闊，並且敢於譏諷權貴，針砭時弊，具有較強的現實意義。

南戲也叫「戲文」，由於最初產生於浙江溫州一帶，所以又叫「溫州雜劇」或「永嘉雜劇」。它是在南方民間歌舞小戲的基礎上發展起來的，又不斷吸收了宋雜劇和其他音樂形式的成分，逐漸趨於成熟。浙江溫州，是離南宋都城臨安較近的出海口，與浙江明州（今寧波）、福建泉州、廣東廣州同為設有「市舶司」的對外交通口岸，城市經濟較為繁榮，這為南戲的產生創造了有利條件。南戲傳入臨安以後有較大發展，對後世戲劇也有很大影響。南戲在表演形式上比較靈活自由，演唱形式有獨唱、

對唱、合唱等多種形式，樂曲結構可長可短，保留了濃厚的民間戲曲色彩。

　　宋代的雜劇和南戲，雖然形式較為簡短，但對戲曲的發展無疑造成了開拓性的作用，在中國戲曲史上占有重要的地位，也極大地推動了戲曲音樂的發展。

▎遺存樂器

嗩吶

　　嗩吶，又名蘇奈爾，是外來語的音譯，由波斯傳入。這一吹管樂器傳入中國的時間，最普遍的說法是在金元時期。明代徐渭在《南詞敘錄》中說：「至於喇叭、嗩吶之流，並其器皆金元遺物矣。」至明代，嗩吶大量見於各類文獻記載。如戚繼光《紀效新書·武備卷》、明代王圻《三才圖會》、明代散曲家王磐《朝天子·詠喇叭》。從這些資料中，可以確定嗩吶在明代已經在軍中和民間廣泛流行。

嗩吶

　　嗩吶傳入中國後，逐漸融入傳統音樂的「鼓吹樂」和「吹打樂」之中。目前，以嗩吶作為鼓吹樂主奏樂器的代表性樂種，有

吉林鼓吹樂、遼寧鼓吹樂、冀東鼓吹樂、魯西南鼓吹樂、山西鼓吹樂、伊犁鼓吹樂等。吹打樂的十番鑼鼓、浙東鑼鼓等樂種也配有嗩吶的使用。總的來說，嗩吶的主要流行範圍是在中國北方地區。

▎名曲名著

《瀟湘水雲》

《瀟湘水雲》是中國古代以情景交融為特色的大型古琴曲。作者為南宋古琴演奏家、作曲家、教育家及浙派古琴的創始人郭沔。元兵南侵時，郭沔移居湖南衡山附近，常在瀟、湘二水合流處游航，「每望九嶷，為瀟湘水雲所蔽」，不見天日，頓生憂憤之情，於是作《瀟湘水雲》以寄眷念之情，表達對山河破碎、時勢飄零的感慨。

曲譜最初見於《神奇祕譜》，共分十段，標題分別是：洞庭煙雨、江漢舒晴、天光雲影、水雲一隅、浪捲雲飛、風起雲湧、水天一碧、寒江月冷、萬里澄波、影涵萬象。這些標題給欣賞者提供了想像的空間。該曲在演奏技巧上以左手按音作大幅度的「往來」「蕩揉」，右手用「散彈」遙相呼應，形成一種「煙霧繚繞、雲水交融」的勢態，描繪了一幅「天光雲影、氣象萬千」的畫面，把作者的愛國情懷淋漓盡致地表達出來。結尾的泛

音彈奏將人帶入幽思深遠的意境中去。《瀟湘水雲》透過借景抒情，深刻揭示了作者對國家前途未卜的憂慮和憂鬱之情，同時也表現出作者對賢者生不逢時的義憤和對祖國美好山河的熱愛之情。

《瀟湘水雲》一曲流傳廣泛，曲譜多達五十多種。在 15 世紀初，《神奇祕譜》中的記錄為十段；17 世紀時《大還閣琴譜》中就發展為十二段；到了 18 世紀，在《五知齋琴譜》中已擴展為十八段。該曲被歷代琴家公認為典範之作。

《海青拿天鵝》

琵琶曲《海青拿天鵝》是一首大型琵琶套曲，以其獨特的音樂表現力聞名於世。海青亦名海東青，是雕的一種，產於東海之濱。體小善飛，勇猛而矯健，以能搏擊天鵝而著稱，尤以爪白者最為名貴。宋元時期，無論達官貴族還是民眾，都競相覓養海青去捕捉天鵝，除了享用鮮美的天鵝肉，還在天鵝嗉囊中尋找「北珠」。《海青拿天鵝》就是在這樣的現實背景下產生的。此曲生動描摹了海青捕捉天鵝時激烈搏鬥的情景，凸顯海青捕捉天鵝的戲劇性，反映了當時人的狩獵生活，音樂情緒風趣、緊張、激烈。

《海青拿天鵝》是一首標題性的琵琶套曲，全曲共有十八段，使用小標題，標題依次為：出巢、搜羽、尋山、挺翅、翔

雲、警鵝、捕鵝、追鵝、小撲、打撲、敗飛、穿雲、空戰、掠草、平沙、鶴鳴、脫縱、歸巢。全曲在演奏技法上表現出相當高超的藝術性，如將纏弦在品位上擺動，表現天鵝鳴唳之聲，又用拼弦、掃弦技法描繪海青與天鵝搏鬥的激烈場面，實屬難得的佳作。

《寒鴉戲水》

《寒鴉戲水》是一首客家箏曲。「寒」指孤寒，「鴉」寓意自卑，「戲水」是自娛自樂之意。清初，統治者為鞏固統治，留用了一批明朝舊臣，但用而疑之，對他們採取監控手段，殘酷鎮壓。明舊臣之間見面不敢交談，走路不敢停留，生怕稍有不慎招來殺身之禍，頗感孤獨卑微，只有回家方可放鬆自樂。全曲借助寒鴉在水中悠閒自得、互相追逐嬉戲的情景來表現明朝舊臣對自由生活的渴望。

《寒鴉戲水》全曲共三段，各段音樂個性鮮明，段落界限清楚，是一首典型的板式變奏體樂曲。全曲採用傳統十六弦鋼絲箏演奏，音色清越，餘音悠長，音韻委婉。演奏者透過重按琴弦將 3（mi）、4（fa）分別升高為 4（fa）、7（si），旋律柔媚動人，風味獨特。此曲的情感有如下詮釋：第一部分描寫人物壓抑痛苦、敢怒不敢言的情緒，第二部分則表現閉門遊戲時精神相對放鬆的狀態。

　　《寒鴉戲水》是潮州音樂的代表作品，凡潮樂所流傳之處，
必可聞此樂，故有人戲稱此樂曲為潮州之「州曲」。

第十三章　遼宋金元音樂

第十四章　明清音樂

▍音樂術語

說唱音樂

說唱音樂是中國民族藝術的一個重要門類，具有廣泛的群眾基礎，蘊含了非常豐富的民間音調。戰國時期的《荀子·成相篇》被認為是說唱音樂的萌芽。說唱音樂的成熟期在宋元，明清兩代則是其發展繁榮期。目前中國的曲藝形式有 400 多個，其中以「說」為主的曲藝形式有評書、相聲、快板、快書等，以「唱」為主的曲藝形式包括彈詞、鼓曲、牌子曲等。

宋元時期，隨著城市經濟的發展，市民文藝非常繁榮，都市的商品交易集中場所「瓦子」（又稱「瓦舍」「瓦市」），同時也是市民音樂活動的重要場所。「其中大小勾欄五十餘座，內中瓦子蓮花棚、牡丹棚、裡瓦子夜叉棚、象棚最大，可容數千人。」瓦子的存在，使各類民間藝術形式得以經常交流、互相吸收，藝術表演形式也日臻完善。說唱是瓦舍勾欄中的重要藝術活動，比較重要的藝術類型有陶真、鼓子詞、散曲、貨郎兒、唱賺、諸宮調等。

明清時期說唱音樂進一步發展繁榮起來，明人所繪《皇都積勝圖卷》描繪當時都城的風貌和各階層人物的形象，其中有鬧市熙攘的人群、百貨攤棚、持琵琶演唱者、拍板者，生動反映了民間說唱的演出場面。明清時期的說唱藝術形式主要有京韻大鼓、子弟書、牌子曲、彈詞、琴書、漁鼓道情等。

遺存樂器

二胡

二胡又名「奚琴」，是「胡琴」中的一種。宋代學者陳暘的《樂書》認為：「奚琴本胡樂也。」「奚琴」原本是中國古代東北部地區奚族的拉絃樂器，至今已有一千多年的歷史。從唐代詩人岑參的「中軍置酒飲歸客，胡琴琵琶與羌笛」來看，胡琴在唐時就已經流行並被人們所重視。沈括

二胡

在《夢溪筆談》中記載：「馬尾胡琴隨漢車，曲聲猶自怨單於。彎弓莫射雲中雁，歸雁如今不寄書。」說明在北宋時已出現了馬尾胡琴。自元代開始，胡琴的名字就已普遍應用，而明清時期，胡琴已普遍用於民間樂器的合奏中，且演奏技巧有了很大的提高。到了近代，二胡作為胡琴中的傑出代表，受到更多人的喜愛。

二胡在構造上分為琴桿、琴筒、琴軸及琴弓等部件。除琴弓為竹製外，其他部件均為木製，琴筒一側用蛇皮蒙制。

二胡是中華民族樂器家族中重要的弓絃樂器之一。20世紀初，二胡已發展成為獨奏樂器。著名的二胡演奏家數不勝數，如華彥鈞、劉天華、閔慧芬等，都有很高的藝術造詣。人們耳

熟能詳的二胡曲有《江河水》、《二泉映月》、《賽馬》、《戰馬奔騰》等。二胡能夠啟發人們豐富的想像力：時而讓人思緒如潮，心潮澎湃；時而讓人淚如泉湧，傷心欲絕；時而讓人心情愉悅，胸襟開闊；時而讓人感到氣勢磅礡，蕩氣迴腸。

京胡

　　京胡，最早也稱「二鼓子」，是在拉絃樂器胡琴的基礎上改進而成的，至今已有 200 多年的歷史，是京劇的主要伴奏樂器。

　　京胡由琴桿、琴筒、琴軸三個主體部件組成，附件有琴弓、千斤鉤、

京胡

蛇子、弦、碼子等。最早的京胡琴桿很短，琴筒也小，用軟弓拉奏，為了能拉高調兒，還有蒙蟒皮的。20 世紀上半葉，京劇演員不斷降低音高，講究行腔圓潤，京胡逐漸開始用硬弓拉奏。京胡具有響亮的音色，能與演員的嗓音、唱腔相結合，完美地體現了京劇的特色，成為京劇必不可少、不可替代的伴奏樂器。

名曲名著

《平沙落雁》

《平沙落雁》又名《落雁平沙》或《平沙》，最早刊於明代《古音正宗》。自問世以來，刊載的譜集達五十多種，是傳譜最多的琴曲之一。

《平沙落雁》曲調悠揚流暢，表現雁群盤旋顧盼的情景。《天聞閣琴譜》中載：「蓋取其秋高氣爽，風靜沙平，雲程萬里，天際飛鳴，借鴻鵠之遠志，寫逸士之心胸者也。」也有說法認為，該曲透過對鴻雁「迴翔瞻顧之情，上下頡頏之態，翔而後集之象，驚而復起之神」的刻畫，來說明世事的險惡。《平沙落雁》現在流傳的多數是七個樂段，主要音調和音樂形象大致相同，旋律起伏，綿延不斷，給人一種靜中有動、動中有靜之美感。演奏者一開始運用古琴的泛音演奏技法，描繪了秋江上寧靜而蒼茫的黃昏暮色；旋律逐漸轉為活潑靈動，點綴以雁群鳴叫、相互呼應的音型，充滿了生機；最後復歸於和諧恬靜的旋律，樂韻豐富，藝術感染力十分強烈。

《平沙落雁》是近三百年來流傳最廣的作品之一，除了曲調流暢、動聽之外，還因為它的表現手法新穎別緻，容易理解。

第十四章　明清音樂

《十面埋伏》

《十面埋伏》是一首著名的大型琵琶曲，曲譜初見於清代華秋萍於 1818 年輯的《琵琶譜》。該曲以中國歷史上的楚漢戰爭為題材，描繪了劉邦和項羽在垓下決戰的情景，使聽者產生身臨其境之感，以致熱血沸騰、振奮不已。

《十面埋伏》全曲共十三段，每段均有小標題，分別是：列營、吹打、點將、排陣、走隊、埋伏、雞鳴山小戰、九里山大戰、項王敗陣、烏江自刎、眾軍奏凱、諸將爭功、得勝回營。其中的「埋伏」利用疏密不同的節奏音型，渲染了夜幕籠罩下伏兵四起的緊張氣氛。「雞鳴山小戰」運用了琵琶特有的「剎弦」技巧，形象地表現了雙方短兵相接小規模戰鬥的情景。「九里山大戰」是全部樂曲的最高潮，表現了千軍萬馬聲嘶力竭的吶喊和刀光劍影驚天動地的激戰。

《十面埋伏》透過不同的藝術手段塑造了不同的音樂形象，是一顆值得驕傲的燦爛的藝術明珠。

《霸王卸甲》

《霸王卸甲》是著名的琵琶曲。與《十面埋伏》一樣，該曲也是描述垓下之戰，著重渲染了楚霸王交戰失利、霸王別姬的英雄悲劇，塑造了西楚霸王的悲劇英雄形象，讚頌了這個「力拔山兮氣蓋世」的歷史人物。

樂曲音調淒楚而婉轉，情緒以沉悶和悲壯為主，音樂中蘊含著「以悲為美」的悲美特質，這正是《霸王卸甲》的藝術風格和樂曲意蘊。傳統版本樂譜用十五個標題分段，分別是：營鼓、升帳、點將、整隊、排陣、出陣、接戰、垓下酣戰、楚歌、別姬、鼓角甲聲、出圍、追兵、逐騎、眾軍歸里。

第一部分表現戰前的緊張氣氛，從「營鼓」到「出陣」，有條不紊。第二部分是激烈的戰鬥。包括「接戰」「垓下酣戰」。這是全曲最激越的地方，也是高潮所在。第三部分描寫項羽失敗及楚軍還鄉的悲壯心情。透過「楚歌」和「別姬」兩段表現項羽和楚軍的心緒。「楚歌」部分，琵琶用長輪的手法奏出，曲調淒涼悲切、如泣如訴，令人愁腸欲斷。「別姬」則以急促的歌唱性的音樂，深刻地表現了楚霸王在四面楚歌中與虞姬訣別時淒切哀怨的悲憤心情。最後，則是「鼓角甲聲」「眾軍歸里」等段落，表現的是楚軍失敗後的悲憤心情。

《霸王卸甲》是琵琶的代表作，在這部作品中，琵琶的音色、技法、韻味得到了全方位展示。

第十四章　明清音樂

附錄　中國畫淺識

「中國畫」主要指的是畫在宣紙、帛、絹上的捲軸畫,簡稱「國畫」。中國畫用紙分為兩種,一種是容易受水的生宣,一種是加了礬水的熟宣。中國畫在藝術創作上體現了中國人對自然、人文社會及政治、道德、宗教等的認知。

中國畫的分類

根據題材,中國畫被分為不同類型。唐代張彥遠《歷代名畫記》分中國畫為六門:人物、鞍馬、屋宇、鬼神、山水、花鳥。北宋《宣和畫譜》分為十門:人物、道釋、宮室、番族、山水、鳥獸、龍魚、花木、果蔬、墨竹。南宋鄧椿《畫繼》分八門:人物傳寫、仙佛鬼神、山水林石、翎毛花竹、屋木舟車、畜獸蟲魚、蔬果藥草、小景雜畫。

上述題材可以歸納為人物、花鳥、山水三大類。人物畫所表現的是人與人的關係,山水畫所表現的是人與自然的關係,花鳥畫表現對自然界各種生命的關注。三者相得益彰,體現了傳統藝術的哲學思考。

人物畫

人物畫簡稱「人物」,是中國畫中最先出現的一大畫科,大體可分為道釋畫、仕女畫、歷史人物畫等。人物畫力求形神兼備、氣韻生動。常以傳神之法,把對人物性格的表現,寓於

對氣氛、環境和動態的渲染中。歷代的著名人物畫有東晉顧愷之〈洛神賦圖〉，五代南唐顧閎中〈韓熙載夜宴圖〉，北宋李公麟〈維摩詰像〉，南宋李唐〈採薇圖〉等，不勝枚舉。

山水畫

　　山水畫簡稱「山水」，以山川自然景觀為主要表現對象，最早可上溯到魏晉南北朝時期，但當時並未從人物畫中完全分離出來。山水畫在隋唐時成為獨立的畫科，五代、北宋時趨於成熟，成為中國畫的重要畫科。根據畫法風格，山水畫又可分為青綠山水、淺絳山水、水墨山水、金碧山水、小青綠山水、沒骨山水等。

　　山水畫是中國人情思中最為厚重的積澱。遊山玩水的大陸文化意識，以水為性、以山為德的內在意識，成為演繹山水畫的中軸主線。我們可以從山水畫中體味中國畫的意境、格調和氣韻。

宿光輝山水作品

花鳥畫

　　花鳥畫是以花、鳥、魚、蟲、禽獸等形象為描繪對象的畫科。花鳥畫描繪的對象，不僅僅是花與鳥，也包括蔬果、草蟲等類。其中的技法中有「工筆」「寫意」「兼工帶寫」三種。工筆花鳥畫即先勾勒輪廓，再分層次著色，造型嚴謹、精細。寫意花鳥畫使用簡練概括的手法繪寫對象，往往強調氣勢和韻味。兼工帶寫在藝術手法上介於工筆和寫意之間。

宿光輝花鳥作品

▌中國畫的常見形式

中堂

中堂

　　中國傳統建築，正屋空間高大，客廳中間牆壁適宜掛上一幅巨大字畫，稱為「中堂」。習慣上中堂兩側配一副書法對聯。中堂是豎行書畫的長方形作品，尺寸一般為一張整宣紙（分四尺、五尺、六尺、八尺等）。

條幅

　　長條形狀的字畫被稱為「條幅」，可橫可直，橫者與匾額相類。無論書法還是國畫，都可設計成單獨條幅或四個甚至多個條幅。常見的有春夏秋冬條幅，各幅繪出四季花鳥或山水。

扇面

　　扇面的材料包括宣紙、冷金紙、撒金紙、綾、絹等。在扇面書畫創作中，許多名家喜用金籤紙來創作。金籤是一種書畫用紙，以黃金屑鋪撒紙面而成，鋪滿的稱「泥金」，撒成散點的稱「冷金」，其中「泥金」紙最為名貴。

條幅

　　摺扇是一種用竹木或象牙做骨架，用韌紙或綾絹做扇面的能折疊的扇子。用時展開，成半規形。摺扇起源有多種說法，有人認為南北朝時期的腰扇即摺扇，所據為胡三省《資治通鑑音注》：「（南齊高帝時）腰扇，佩之於腰，今謂之折疊扇。」並據《南齊書·劉祥傳》中有腰扇的

摺扇扇面

記載，斷定南朝已存在摺扇了，不過存有疑義。北宋郭若虛《圖畫見聞志》是當前可查關於摺扇最古老的文字記錄，其中記述了摺扇的起源國家是日本。也有說法認為，明代永樂年間，摺扇由朝鮮國入貢中國。永樂皇帝喜歡這種扇子，就命宮中工匠仿造，後來由宮中傳出，很快就風行全國。摺扇在明清時期相當興盛，它易於攜帶，又有舒合之妙，成為文人雅士掌中物。

　　團扇又稱宮扇、紈扇，是一種圓形有柄的扇子。根據記載，團扇最早出現在商代，用五光十色的野雞羽毛製成，稱為「障扇」。當時，扇子主要是作為帝王外出時遮陽擋風避沙之用，而不是用來搧風取涼。自西漢後，扇子才開始用來取涼。東漢時，大都以絲、絹、綾羅

團扇扇面

之類織品為材料製作扇子，以便點綴繡畫。一輪明月形的扇子稱之為「紈扇」或「團扇」，也叫「合歡扇」。當時扇子有長圓、梅花、葵花、六角、匾圓之形，亦有木、竹、骨等材之柄；還有扇墜、流蘇、玉器之飾。

小品

　　在中國畫的創作上，有兩種類型：一種是精心構思的鴻篇巨製；另一種是筆墨非常簡練有意趣的即興之作，一般叫做小

品。「小品」較之「大作」更為自然
天成，毫不做作。追求清新、活
潑，直抒胸臆，是小品的主要特點。

　小品畫深為群眾喜聞樂見，講
究筆情墨趣。歷代畫家把畢生的精
力都用在筆墨功夫的錘煉上，小品
畫恰恰最能體現一個畫家的筆墨成
就，淋漓盡致地表現畫家的審美追
求。比如齊白石先生的小品《蘭》，
以老辣蒼勁的筆墨畫出了蘭花的君
子氣質。

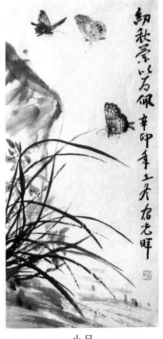

小品

鏡片

　鏡片亦稱鏡心，是托裱後的畫
心，適用於夾放在鏡框內，橫、豎皆可，是一種簡化的立軸裝
裱形式，可裝在鏡框裡懸掛欣賞，近現代展覽作品也多採用這
種裝裱形式。

捲軸

　捲軸主要用於豎式構圖，懸掛欣賞。畫幅的上下左右常常
有文人或收藏家題字點評。捲軸是中國畫特有的形式，既美觀

又攜帶方便。一般將字畫裝裱成條幅，下加圓木作軸，把字畫卷在軸外，以便於收藏。中間部分稱「畫心」，上有「詩塘」「天頭」，下是「地腳」。上下又有「隔水」，有的天頭貼「驚燕」。起初「驚燕帶」不貼實，能飄動，後貼實，純為裝飾。「畫心」上下端可加鑲錦條，稱「錦眉」，亦稱「錦牙」。

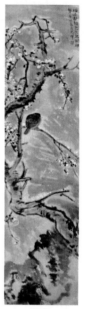

捲軸

長卷

　　長卷也稱「橫捲」「手卷」，是中國畫的傳統裝裱形式之一。畫作裝裱成長軸一卷，大多是橫看，畫面是連續的，如宋代王希孟的〈千里江山圖〉長卷。長卷主要用於在桌面上欣賞，畫幅的前、後，特別是後面留有相當長的空白，供欣賞者題寫贊語。長卷外有「包首」，「包首」之上貼有「題籤」。前有「引首」，中為「畫心」。緊連畫心兩邊的是「隔水」，後有「拖尾」。

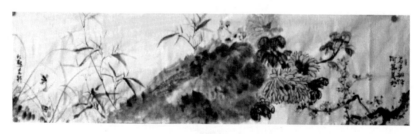

長卷

冊頁

冊頁是將宣紙以折疊的形式裝訂成冊。冊頁可以折疊畫面各成方形，正反兩面，與長卷不同。

冊頁

鬥方

鬥方指畫面為方形或近於方形的書畫作品。中國書畫裝裱樣式之一，一般是一尺或二尺見方。

鬥方

屏風

屏風，古代建築物內部擋風用的一種家具，以「屏其風也」。屏風作為傳統家具的重要組成部分，大都陳設於廳室內的顯著位置，造成美化、擋風、分隔等作用。

屏風出現在周代，當時為天子專用器具，是地位和權力的象徵。

屏風

經過不斷的演變，屏風開始具有防風、遮隱的用途，並且造成點綴環境和美化空間的功效，所以經久不衰，流傳至今，並衍

生出多種表現形式。

　　屏風出現在周代，當時為天子專用器具，是地位和權力的象徵。經過不斷的演變，屏風開始具有防風、遮隱的用途，並且造成點綴環境和美化空間的功效，所以經久不衰，流傳至今，並衍生出多種表現形式。

　　屏風最初專設於天子寶座後，以木為框，上裱絳帛，繪有斧鉞，成為帝王權力的象徵。《史記》也記載：「天子當屏而立。」後來屏風開始普及到民間，成為廳室內裝飾的重要組成部分。至明清以來逐漸發展出掛在牆面上的書畫作品形式，有四條屏、六條屏、八條屏乃至十二條屏等不同樣式。

中國畫的常見形式

電子書購買

國家圖書館出版品預行編目資料

從視覺到聽覺，在詩情畫意裡沉浸傳統藝術之美：西漢帛畫、唐三彩、陽春白雪、梅花三弄……從先秦書法至明清音樂，來趟中國藝術之旅 / 韓品玉主編，宿光輝，趙洋編著 . -- 第一版 . -- 臺北市 : 崧燁文化事業有限公司 , 2023.06
面；　公分
POD 版
ISBN 978-626-357-406-9(平裝)
1.CST: 藝術史 2.CST: 中國
909.2　　112007400

從視覺到聽覺，在詩情畫意裡沉浸傳統藝術之美：西漢帛畫、唐三彩、陽春白雪、梅花三弄……從先秦書法至明清音樂，來趟中國藝術之旅

臉書

主　　編：韓品玉

編　　著：宿光輝，趙洋

發 行 人：黃振庭

出 版 者：崧燁文化事業有限公司

發 行 者：崧燁文化事業有限公司

E - m a i l：sonbookservice@gmail.com

粉 絲 頁：https://www.facebook.com/sonbookss/

網　　址：https://sonbook.net/

地　　址：台北市中正區重慶南路一段六十一號八樓 815 室
Rm. 815, 8F., No.61, Sec. 1, Chongqing S. Rd., Zhongzheng Dist., Taipei City 100, Taiwan

電　　話：(02) 2370-3310　　傳　　真：(02) 2388-1990

印　　刷：京峯彩色印刷有限公司（京峰數位）

律師顧問：廣華律師事務所 張珮琦律師

-版權聲明

定　　價：330 元

發行日期：2023 年 06 月第一版

◎本書以 POD 印製